淡水微型
水族箱
Nano! Green Tank!

世界第一品牌 專業水族產品

Tetra 德彩

專業的研究　科學的製程　生產最適合魚兒之用品

250ml

中.小型魚滿漢全餐

全方位成長配方，提供魚隻所需均衡營養，獨創C&C配方，實驗證實魚隻食用後吸收率提高，排泄物減少，減少水質污染。專利活性配方，維護魚隻良好免疫系統。精選高品質成份，維他命、鈣質和微量元素，全方面營養兼顧。緩沈性顆粒最適合各種中、小型熱帶魚混合缸魚隻

100ml / 250ml

新孔雀魚薄片飼料

改良性配方富含蔬菜成分，增加魚兒食慾。健康，增艷，活力配方，一次滿足孔雀魚所需。微薄片，專為孔雀魚小嘴設計。

100ml / 250ml

孔雀魚增艷薄片飼料

改良性配方富含蔬菜成分，增加魚兒食慾。健康，增艷，活力配方，加強免疫力，一次滿足孔雀魚所需。微薄片，專為孔雀魚小嘴設計。高含量增艷成分，使魚體色更鮮艷。

100ml / 250ml / 1L

熱帶魚增豔飼料（彩虹薄片）

含所有中小型魚所需之營養成份。特別添加天然揚色成份，使食用本產品之魚種色澤豔麗。薄片可完全被消化，能促進魚隻成長，減低水質污染。

66ml（新生物活性配方）

幼魚飼料

為剛出生的幼魚最理想的食物，含蛋白質，脂肪質及其他營養成份，適合幼魚食用。飼養幼魚需經常少部份換水。

100ml

幼魚成長專用飼料

適合成長至1公分以上之幼魚階段使用-富含蛋白質及高品質酵母菌可使魚兒在成長期間獲得均衡且健康的成長-添加新生物活性配方，含多種營養源可提升免疫系統、增強體力及增進活力。

250ml

熱帶魚彩色顆粒飼料

提供多樣化且完整營養源的新生物活性配方飼料-可使你的魚兒壽命更長更健康。提升魚兒身體機能及增強抵抗力。緩沈性顆粒飼料適合所有上中下層之中小型熱帶魚。

100ml / 250ml / 1L

熱帶魚薄片飼料

含獨特專利生物活性配方，增強免疫系統及必須營養成份，維他命和基本之微量元素。維他命c，增進疾病抵抗力促進生長，並且預防相關營養素缺乏。含七種特製薄片，營養均衡。超過40種嚴選高品質天然原料。適合魚隻進食習慣。

總代理：**宗洋水族有限公司　TZONG YANG AQUARIUM CO,. LTD.**
TEL:886-6-230-3818　FAX:886-6-230-6734　www.tzong-yang.com.tw　e-mail:ista@tzong-yang.com.tw

ONISTA

優質除氯氨水質穩定劑 NH/CL AQUA RELIEVER

- 本劑含熱帶魚所需的有機物質，新缸或抽換水時，請加入本劑以穩定水中pH質。
- 本劑含維生素B1，可增加魚只對各種緊張狀態的抵抗力。
- 本劑對有害的阿摩尼亞、氯、氨，具有清除效果，並可完全消除自來水中的氯氨。

fresh water marine

4L　2L　1L　500ML　250ML　120ML

優質黑水安定劑 BLACK WATER EXTRACT

- 提煉熱帶雨林內之樹葉、樹根、樹皮、果實等腐植質濃縮而成，含天然植物荷爾蒙、單寧酸及各種維他命、有機酸…等。
- 能重現軟水弱酸性水質環境，適合如：龍魚、花羅漢、七彩神仙、血鸚鵡、水草燈科、南美慈鯛科、鼠科等魚之生長。
- 能增進魚類體色豔麗，增強抗菌力並促進產卵、提高繁殖量。
- 也能幫助植物生長、抑制藻類滋生。

vitamin　tannic acid　natural pure hormones　pH　soft water

4L　2L　1L　500ML　250ML　120ML

優質水質清澈處理劑 WATER CLARIFIER

- 含特殊元素能產生黏膜，保護魚體避免各種病變發生。
- 本劑含特殊配方，具有強大的聚合力，4小時內能將水族箱95%的微粒子吸附，加速清除水中雜質，減少水質污染，使水族箱中的水清澈如鏡。
- 三效合一配方，兼具除臭、殺菌、除單孢藻之功能。

fresh water marine

4L　2L　1L　500ML　250ML　120ML

優質活力光合硝化菌 PHOTO SYNTHETIC BACTERIA

- 本硝化菌為有益菌，可迅速培養過濾系統所需菌體。
- 能急速分解水中之亞硝酸、阿摩尼亞、硫化氫等有害物質。
- 分解底層汙物，改善水質，防止疾病發生。
- 創造最適合魚兒生存的良好水質環境。
- 請於新缸及換水後添加，亦可每週添加。

beneficial bacteria colony　fresh water marine

4L　2L　1L　500ML　250ML　120ML

優質淨水硝化菌 CLARIFYING NITRIFYING BACTERIA

- 良菌數效度：1010 CFU/L使用專用培養基，不添加任何替代品，無壞菌污染。
- 實驗室等級規格培養菌種，確保品質穩定。
- 可快速分解殘餌，排泄物等有害物質。
- 保持水質清澈，減少臭味。
- 菌體生命力強，繁殖快速，不消耗氧氣，可在各種環境下生長。淡海水皆可使用。
- 可抑制有害菌生長，降低疾病產生。

fresh water marine

4L　2L　1L　500ML　250ML　120ML

宗洋水族有限公司 TZONG YANG AQUARIUM CO., LTD.
www.tzong-yang.com.tw　TEL:886-6-230-3818　FAX:886-6-230-6734
e-mail:ista@tzong-yang.com.tw

大陸分公司　TEL：(0757) 8570-6110
FAX：(0757) 8570-6115
QQ:2756087536　QQ:2768445736
E-mail:2756087536@qq.com

www.leilih.com

LED

水族**LED**側夾燈

CLIP-C type

Clip light

17
for 25cm tank below

CLC-17-W

25
for 30cm tank below

CLC-25-W

ADVANTAGE

- Slim design that provides a elegant style
- Adopt high luminance LED lamp
- Energe saving
- Environmentally friendly
- Long life

特點

- 超薄設計，美觀大方
- 採用高亮度LED燈泡
- 節能省電
- 環保
- 壽命長

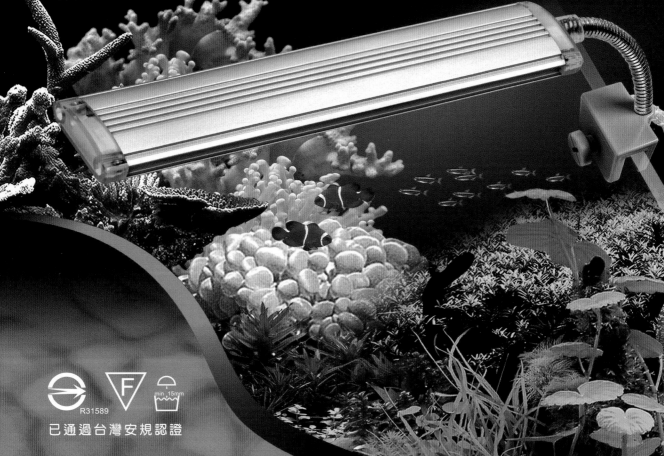

R31589
min. 15mm
已通過台灣安規認證

天然水族器材有限公司
Tian Ran Aquarium Equipment Co. Ltd.
http://www.leilih.com

Tel: 886-6-3661318
Fax: 886-6-2667189
Email: lei.lih@msa.hinet.net

中國(大陸)聯絡處
杜謹妃：+86-13928145128
QQ: 179100982
e-mail: 179100982@qq.com

陳立偉：+86-1353514333
QQ: 2260134909
e-mail: a19590913@qq.com

SLIMFILTER

超薄型外掛過濾器系列

FEATURES

- The best efficiency in filtration to keep crystal-clear water.
- Combine the mechanical, the chemical and the biological filter media together in order to filter impurities, remove color, odors and decompose organisms by microbe.
- Adjustable flow valve to adjust flow and dissolved oxygen for creature growing.
- Super silent submersible motor with wheel and easy to maintain, see through filtering box for easy observation.

產品特點

- 最佳的過濾效能，能確保水質透明清澈。
- 同時具有物理、化學、生物三種過濾效果，有效達到濾除雜質及微生物分解作用。
- 流量調節閥可調整水流量，增加溶氧量以供生物需求。
- 採用超靜音水中旋翼馬達，運轉安靜無聲，透明濾盒便於觀察維護。

SF-120
FOR TANK 15-25cm

SF-230
FOR TANK 25-36cm

SF-500
FOR TANK 45-60cm

SF-230-C
FOR SF-230, SF-500, HF-500

SF-120-C
FOR SF-120

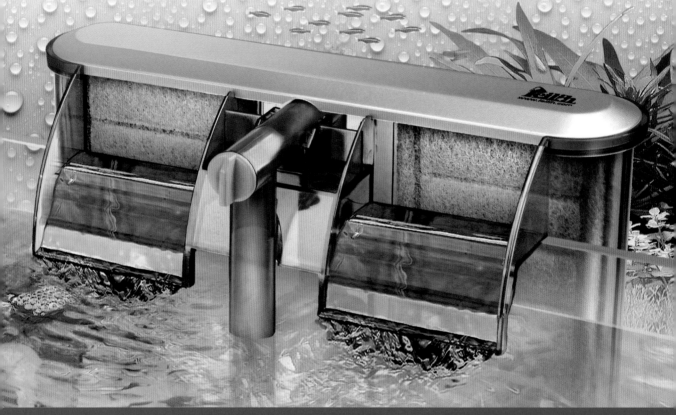

天然水族器材有限公司
Tian Ran Aquarium Equipment Co., Ltd.
http://www.leilih.com

Tel: 886-6-3661318
Fax: 886-6-2667189
Email: lei.lih@msa.hinet.net

中國(大陸)聯絡處
杜謹妃 +86-13928145128
QQ: 179100982
e-mail: 179100982@qq.com

陳立偉 +86-13535143331
QQ: 2260134909
e-mail: a19590913@qq.com

讓德比克的專業與用心 守護您愛魚的健康與艷麗

進口觀賞魚飼料 唯一通過HACCP食品安全管制系統國際認證

抗UV包裝瓶
能清楚辨識顆粒大小及形狀，並有效預防因光線照射，而造成維生素及養分的分解。

計量型餵食瓶蓋
可任意調整飼料出口大小，方便調節餵食量，避免投餵過多狀況。

微粉擠壓技術+HTST頂級設備
成份的仔細粉碎直接製成微顆粒，再經瞬間高溫高壓殺菌能保留養份更易吸收消化，保持最營養的價值與衛生安全，同時不易造成水質污染。

高阻隔密封薄膜
DOYPACK塑料包裝，和金屬化的標籤，特殊彩色印刷技術；耐用、精緻、美觀。

最嚴格的品質保證
優質的天然成份生產飼料，尤其是針對各種魚類所需及餵食習慣，營養成份包括：螺旋藻、維他命、特殊微量元素、礦物質...等免疫成份。

燈科、孔雀魚滿漢全餐
本產品為緩沉性的綜合高蛋白微粒，特別添加葡聚醣，可強化魚類的免疫系統，適合各種小型魚及小型甲殼類。

通過ISO 9001:2008品質管理系統國際標準認證 為您愛魚的食品衛生安全把關

高蛋白增艷浮水條狀飼料
添加高單位蝦紅素.辣椒萃取物，能加快魚類生長增艷。特別設計成浮水性的條狀飼料，形狀類似蚊子幼蟲，能提高魚隻攝耳進食，適所有觀賞魚。

強效免疫力小型魚飼料
緩沉性綜合高蛋白微粒，添加葡聚糖與維生素，數十種魚類所需營養源，可強化免疫系統，幫助魚隻抗病原體，吸收率高，不易污染水質，適淡海水小型魚。

熱帶魚維他薄片
含大部份熱帶魚所需的各種均衡配方，更添加葡聚糖及各種維他命，多樣化的成分及穩定性，適合當作混養魚缸的主食，長期使用，能增艷及提高免疫力。

孔雀魚增艷薄片
針對孔雀魚多樣營養吸收的顯色機制調配，添加各種天然增色成份及海鹽以維持正確的滲透壓，當作孔雀魚主食，可快速增豔並增加免疫力。

Mr. Aqua
AQUARIUM SYSTEM
總代理

名人水族器材有限公司
MING ZEN CO., LTD
Email :mraqua.t04@msa.hinet.net

北部 - Taipei　　TEL:02-26689300（代表號）FAX: +886-2-26689915
中部 - TaiChung　TEL:04-25667779（代表號）FAX: +886-4-25685253
南部 - GauShyong　TEL:07-3726478 （代表號）FAX: +886-7-3722895

John len

改頭換面夾燈

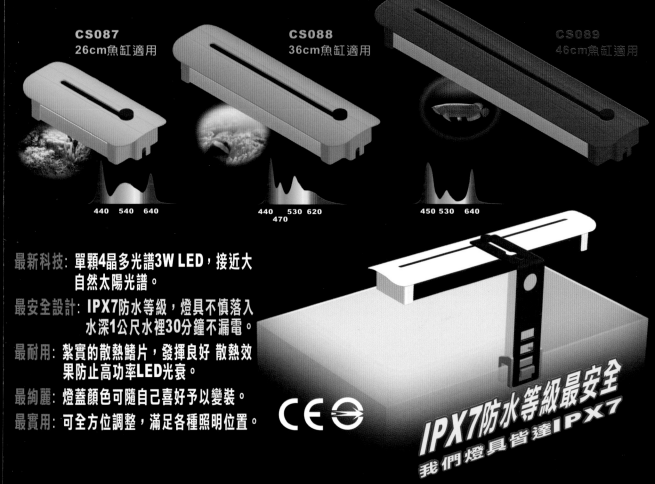

CS087
26cm魚缸適用

440 540 640

CS088
36cm魚缸適用

440 530 620
470

CS089
46cm魚缸適用

450 530 640

最新科技: 單顆4晶多光譜3W LED,接近大
自然太陽光譜。

最安全設計: IPX7防水等級,燈具不慎落入
水深1公尺水裡30分鐘不漏電。

最耐用: 紮實的散熱鰭片,發揮良好 散熱效
果防止高功率LED光衰。

最絢麗: 燈蓋顏色可隨自己喜好予以變裝。

最實用: 可全方位調整,滿足各種照明位置。

CE

IPX7防水等級最安全
我們燈具皆達IPX7

Adjusting up and down 上下調整

Moving back and forth 前後調整

Moving left and right 左右調整

Any angle adjustment 任意角度調整

中藍行實業有限公司 TEL:+886-7-7337206 FAX:+886-7-7335594
830高雄市鳳山區鳳北路108巷25號 http://www.cblue.com.tw E-mail: cblue@ms4.hinet.net

迷你亞克力魚缸系列 NANO TANK SERIES
Acrylic with excellent transmittance

- 最新迷你亞克力魚缸，運用最新的專業技術，創造完美的小型魚缸，用最好的設計，達到最容易飼養、維護和管理，全套含LED燈組、過濾馬達和創新的抽取式濾材，讓養魚更輕鬆。
- 超透亮的亞克力缸板，重量是玻璃的一半，安全、耐用、耐衝擊，完美的加工技術邊角，圓滑不傷手。

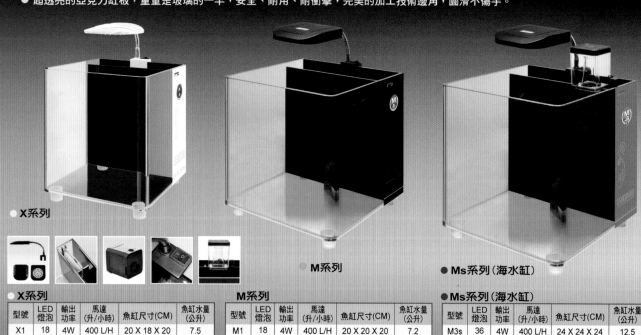

● X系列

● M系列

● Ms系列（海水缸）

X系列

型號	LED燈泡	輸出功率	馬達(升/小時)	魚缸尺寸(CM)	魚缸水量(公升)
X1	18	4W	400 L/H	20 X 18 X 20	7.5
X3	36	4W	400 L/H	24 X 22 X 24	11
X5	60	4W	400 L/H	28 X 25 X 28	18

M系列

型號	LED燈泡	輸出功率	馬達(升/小時)	魚缸尺寸(CM)	魚缸水量(公升)
M1	18	4W	400 L/H	20 X 20 X 20	7.2
M3	36	4W	400 L/H	24 X 24 X 24	12.5
M5	60	4W	400 L/H	28 X 28 X 28	20

● Ms系列（海水缸）

型號	LED燈泡	輸出功率	馬達(升/小時)	魚缸尺寸(CM)	魚缸水量(公升)
M3s	36	4W	400 L/H	24 X 24 X 24	12.5
M5s	60	4W	400 L/H	24 X 28 X 28	20

+ mini skimmer

CO2 超微擴散器/霧化器

全球首創，360度圓型陶瓷管，擴散效率最好。安全鎖牙裝置，有效固定風管，防止鬆脫。
具有可更換或清潔陶瓷管設計，備有2種陶瓷管規格，適用於中，大型缸。
最高密度陶瓷管，逆滲透設計，溶解率超高。
止逆閥出氣口加裝銅管，可完全防止滲漏。
安裝於魚缸底部，以達到最好效果。

CO2 套組系列

十種規格搭配組合
組裝使用簡易方便
專業製造品質保證

95g　　1L　　2L

360。
超微霧化器
10mm /15mm

小巨人超微霧化器
10mm /15mm

360。
4合1
超微霧化器
10mm /15mm

標準型
4合1細化器

3合1計泡器

外置型5合1
超微擴散器(大型缸)
(水管管徑：10 /15mm，15 /20mm)

20年專業養殖技術・創造頂極最優品質

中國：中山市南區恒美園山仔工業区富兴一街8号
電話：+86-760-23335556　傳真：+86-760-23335553
email: macro.aqua@msa.hinet.net

60L / 80L 壓克力套缸(水草缸)

60L / 80L 壓克力套缸(海水缸)

X60 / X70

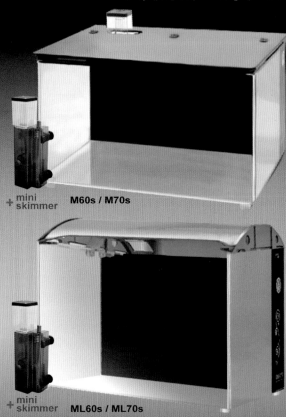

+mini skimmer **M60s / M70s**

XL60 / XL70

+mini skimmer **ML60s / ML70s**

型號	水量	規格/含上蓋(cm)	功率
X60	60L	38 X 41 X 47	7W
X70	80L	50 X 41 X 47	4W
XL60	60L	45 X 41 X 47	7W
XL70	80L	55 X 41 X 47	4W

型號	水量	規格/含上蓋(cm)	功率
M60S	60L	38 X 41 X 47	7W
M70S	80L	50 X 41 X 47	4W
ML60S	60L	45 X 41 X 47	7W
ML70S	80L	55 X 41 X 47	4W

3D水流擴散器 ▶

上沖：3D立體水流，增
加龍魚運動量。
下洗：龍魚便便清掃機
，省時省事。

▼ 外掛迷你蛋白過濾器

型號	高度直徑	魚缸水量	馬達出水量	功率
M-50	30X10cm	200L	900L/H	6W

新pHT1控制器

6.53
27

MACRO Ph T1
pH controller with temp display

新pHM1控制器

6.0
29

MACRO pHM1
pH monitor with temp display

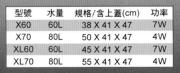

◀ DC / AC 造浪器

DC

型號	水流量	功率	電源
DT 4	1500~4500L/H	14W	100V/240V
DT 6	3300~10000L/H	23W	100V/240V
DT 8	4500~14000L/H	37W	100V/240V

AC

型號	水流量	功率	適用魚缸尺寸
T 2	2800L/H	8W	24"
T 4	4800L/H	10W	36"
T 6	10500L/H	17W	48"
T 8	14500L/H	28W	60"

MACRO AQUA M-50
New Mini hang on skimmer

MACRO AQUA NP-200
External Biopellet Reactor

外掛豆豆機 ▲

型號	高度直徑	魚缸水量	馬達出水量	功率
NP-200	25X10cm	200L	900L/H	6W

型號	電壓	功率	pH控制	pH精度	溫度
pHT1	100V/240V	4W	1-10	0.01pH	0~50°C
pHM1	100V/240V	4W	1-10	0.1pH	0~50°C

現代水族器材有限公司
台灣 WWW.aqua-macro.com　TEL:03. 3222416　FAX:03. 3221655

MACRO AQUA　MACRO-AQUA　台灣品牌　品質保證

聚流水族

中国最大的观赏虾繁殖场

自有繁殖基地经过12年的发展，目前拥有：

- 42名员工
- 2300个鱼缸
- 1100座水泥鱼池
- 繁殖品种超过200种，涵盖观赏虾、异型、三湖慈鲷、南美慈鲷等品种

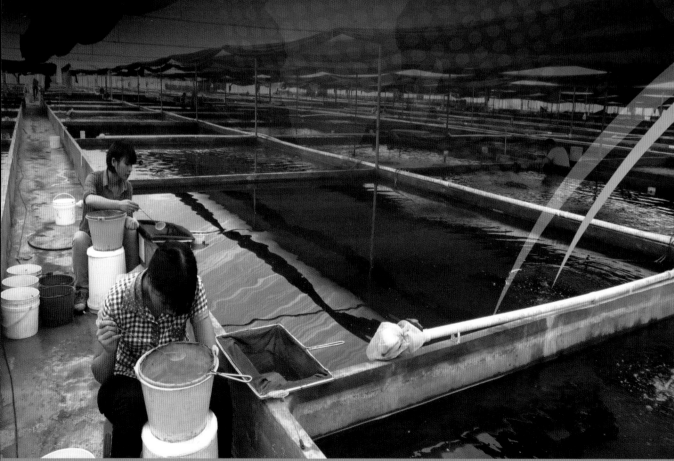

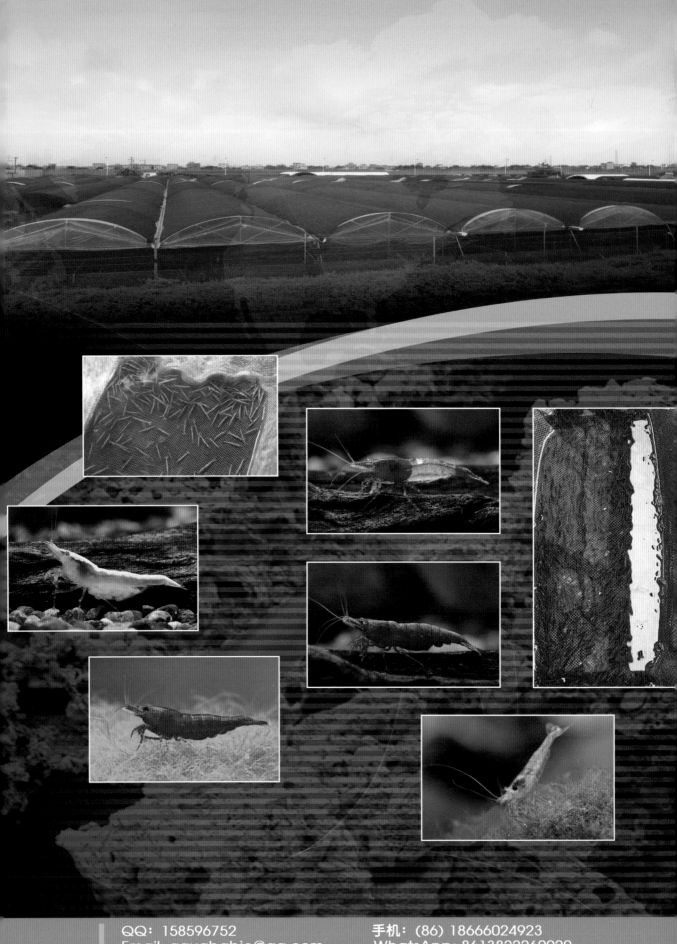

QQ：158596752

Email: aquababie@qq.com

手机：(86) 18666024923

WhatsApp: 8613822260920

广州市荔湾区增南路南丫坊

SMART MONITOR pH

智慧・精準・您的專業選擇

單鍵輕鬆設定

完美監測、控制水質變化

產品特點

單鍵兩點式自動偵測校正
pH7.0 及 pH4.0 / 10.0
手動設定溫度補償
淡水 / 海水PH超出範圍警示
(淡水pH6.5-7.5、海水pH7.5-8.5)

PH-402
智慧型pH監測器

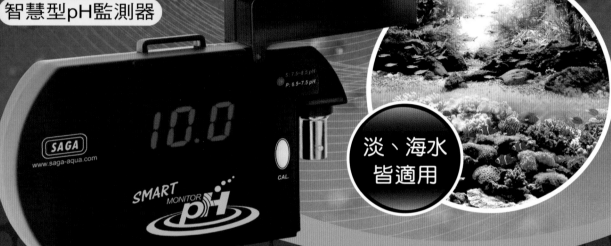

S: 7.5~8.5 pH
P: 6.5~7.5 pH

10.0

CAL

淡、海水
皆適用

PH-302
智慧型pH監測器

PH-301C
專業型pH控制器

PH-301A
專業型pH監測器

PE-06A
工業等級pH電極

SAGA www.saga-aqua.com
台灣莎加水族科技公司
SAGA AQUARIUM TECHNOLOGY CO.
TEL: + 886-2-8809 2338 FAX: + 886-2-8809 2445
email: info@saga-aqua.com

中、港、澳總代理：
國際水族用品供應公司
ADD: 香港新界荃灣馬角街8-12號, 新豐工業大廈2字樓204室
TEL: (852) 2409-8053, 2409-8130 FAX: (852) 2409-2541
email: internationalaq@yahoo.com.hk

廣州分公司：
廣州國志水族
ADD: 廣州市芳村花地灣魚蟲市場N8鋪 (郵編-510375)
TEL: (020) 8140-6615, 8140-6625 FAX: (020) 8140-6665
email: intaquarium@vip.163.com www.intaquarium.com.cn

XB-系列
Designed and Made in Taiwan

馬達本體 原廠保固3年

適用 淡·海水

 生技濾材
 按壓進水
 省電節能
 過熱斷電
 水量調節

XB-312
流量1240 L/H
適用3~5尺魚缸
(90~150cm)

XB-310
流量1080 L/H
適用2.5~4尺魚缸
(75~120cm)

XB-308
流量720 L/H
適用2~3尺魚缸
(60~90cm)

冠博企業股份有限公司
OWER AQUARIUM ENTERPRISE CO., LTD.

30年的專業經驗 研發·設計·製造
台中市烏日區五光路復光四巷109之1號
Tel: 886 4 23370001 Fax: 886 4 23374784
e-mail: customer@poweraquarium.com

http://www.poweraquarium.com
北部經銷：上鴻實業 Tel: 02-22967988 Fax: 02-22977375
中部經銷：東方水族 Tel: 049-2316995 Fax: 049-2315500
南部經銷：天然水族 Tel: 06-3661318 Fax: 06-2667189

如何增強魚缸過濾系統

正確的使用底部過濾板和簡易的底床維護

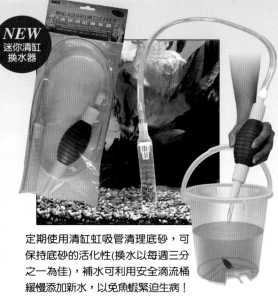

NEW
迷你清缸換水器

為什麼要使用底部過濾板養魚？

1. 在魚缸底部鋪設底部過濾板，水體經過專利設計之底部導流系統，引導水流通過全部底床的底砂或黑土，進行完全無死角的過濾循環。循環過程中，底砂(土)同時培養出最高密度的硝化細菌菌落，可以分解水中魚隻排泄廢物等污染源，正是維持魚缸優良水質之最大利器。

2. 任何一個魚缸都一樣，正確鋪設的底床就是一個超大培菌體，其培菌體積是使用相對過濾機的容量10倍以上(以一個30×20×25公分的魚缸而言)，使用高效率底砂下，甚至更多達15到20倍！所以不鋪設過濾板底床系統就養魚，其實是嚴重的生態及養魚觀念偏差！

定期使用清缸虹吸管清理底砂，可保持底砂的活化性(換水以每週三分之一為佳)，補水可利用安全滴流桶緩慢添加新水，以免魚蝦緊迫生病！

使用底部過濾板容易阻塞廢物，所以不要用？

這更是錯誤至極的觀念！ 使用過濾機時，濾材被阻塞的機會更是高達數十倍以上！因為阻塞而失去過濾能力的機會，底部過濾板系統只有使用過濾機的數十分之一以下！魚隻的存活率當然也遠遠高於單單只使用一般過濾機。在清洗間隔時間上，由於底部過濾板系統的超大容量，當然也遠遠大於使用一般過濾機。

而保持適當的污物在底砂(土)上是絕對必要的！因為底床污物正是硝化菌及微生物的主要食物來源。純淨無瑕的底砂(土)或濾材，是絕對沒有硝化菌生存的。只有在一段長時間後，底砂(土)上累積過多的污物時，需要在換水保養時輕輕除去蓄積污物即可，不應過度淘洗底砂(土)，以免硝化菌等過濾生物被淘洗傷害過度而死亡，造成所謂的不當維護保養。

最佳方式是搭配使用虹吸清洗器，在換水同時也輕而易舉將底床污物吸除缸外，操作簡便，容易上手，不會過度淘洗底床，最適合一般養魚愛好人士的清潔維護。同時建議，清洗過濾機內濾材時，也應輕輕沖洗，不可過度搓洗，以免造成硝化菌死亡。

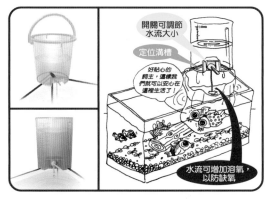

開關可調節水流大小
定位溝槽
好貼心的飼主，這樣我們就可以安心在這裡生活了！
水流可增加溶氧，以防缺氧

將多功能安全換水桶置於魚缸上方，緩慢添加新水，可避免破壞魚缸良好生態，減少對魚隻產生的緊迫，有效消弭因換水過快而引起的傷害。(魚缸加入新購魚隻時，水質適應之最佳利器，有效安全對水)

海水缸絕對必備使用補水桶

海水缸的水分蒸發，需要補充淡水以維持正常比重。瞬間加入淡水，會造成海水軟體的嚴重緊迫與死亡。使用補水桶可以長期和緩補充淡水，不需費時看顧，即可達到安全補水，又完全不傷害軟體的最佳方式。

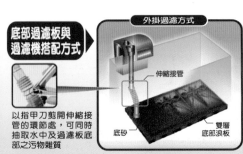

底部過濾板與過濾機搭配方式

外掛過濾方式

伸縮接管
底砂
雙層底部浪板

以指甲刀剪開伸縮接管的環節處，可同時抽取水中及過濾板底部之污物雜質

外部過濾器連接底部過濾板，比單用外掛過濾器，增加10倍以上的硝化益菌培養場所。

搭配上部或外部過濾可達雙重效果

圓桶過濾方式

伸縮接管
底砂
雙層底部浪板

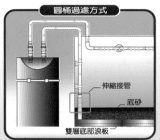

強烈穩定水晶蝦養殖水質

完全適用顆粒黑土、細沙，以及各種玩家常用底床材質。不只淨化水質，更保護卵孵化後，仔蝦不會被吸入各式過濾機中！

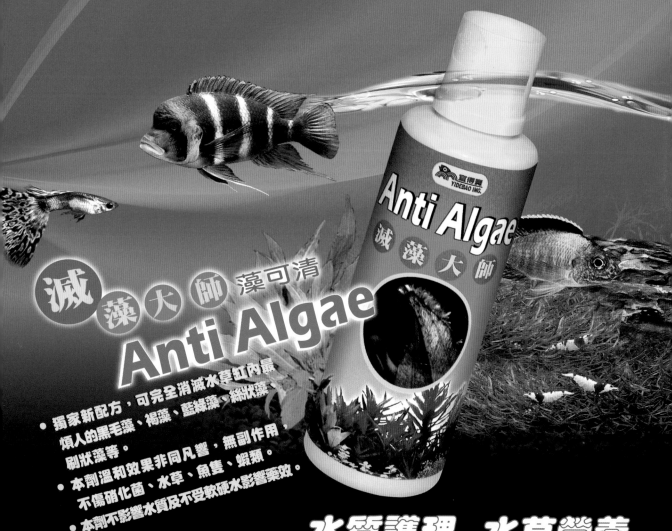

ipo

專利商品 自浮式

浮くから安心 飼育產卵盒系列

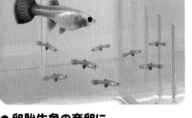

● 卵胎生魚の産卵に

安心の産卵ケース·S 飼育BOX

安心の産卵ケース·L 飼育BOX

安心の産卵ケース·XL 飼育BOX

S L XL

冰點冷卻機系列

360°可旋轉進出水接頭

微電腦 溫度控制

智慧雙向控溫機制：可控制冷卻機以及加熱器
精準控溫：控制器顯示溫度與魚缸實際溫度之誤差值接近零

FREEZING POINT WATER CHILL

● 高精密微電腦液晶面板智慧控溫。
● 操作簡易、快速降溫、穩定性高。
● ABS外殼材質，堅固耐用。
● 設計新穎永不生鏽、散熱效果最佳。
● 熱交換器為純鈦金屬管製作，耐腐蝕。
● 缺水、過熱時，自動斷電保護，安全環保。
● 採用國際綠色無氟R134a制冷劑，安全環保。

微電腦分離式
溫度控制器

確保機器通風良好
清洗方便、散熱性高

可拆式隔離網

FRESH WATER
SALT WATER

台灣製造
品質效能NO.1

	功率 Power	冷卻能力 Water Quantity	適用魚缸/25℃ Suitable for Tank(25℃)	循環水量 Circulating Water	電壓/頻率 Operating Voltage	外觀尺寸 Size(cm)
TFC-300	1/10HP	100L~150L	2.0尺/60cm	900~3600L/H	AC120V/60Hz	W27.5xL39xH40
TFC-400	1/8HP	150L~250L	2.5尺/75cm	900~3600L/H	AC120V/60Hz	W27.5xL39xH40
TFC-500	1/6HP	250L~350L	3.0尺/90cm	1200~4800L/H	AC120V/60Hz	W27.5xL39xH40
TFC-750	1/4HP	350L~500L	4.0尺/120cm	2000~4800L/H	AC120V/60Hz	W33.5xL42.5xH45
TFC-1000	1/3HP	500L~650L	5.0尺/150cm	3000~6000L/H	AC120V/60Hz	W33.5xL42.5xH45
TFC-1200	1/2HP	650L~800L	6.0尺/180cm	3000~6000L/H	AC120V/60Hz	W33.5xL42.5xH45

完善的售後服務 維修保固有保障

同發水族器材有限公司

TUNG FA AQUARIUM CO.,LTD. 台灣品牌·專業品質

台灣 電話：886-2-27692290 　886-2-26712575
傳真：886-2-26712582

http://www.tung-fa.com.tw e-mail:tungfa@tung-fa.com.tw

序

　　回想個人接觸與實際享受觀賞水族飼養樂趣的歷程，大致不脫由淡水至海水再回復到淡水，同時飼養對象與空間也由原本受限於父母親的叮嚀，只能在 2 尺缸與部分小型魚種間徘徊打轉，到後來開始飼養大型魚種，分別為俗稱恐龍與鴨嘴的多鰭魚及油鯰，最後再回到小型的加拉辛科、卷貝魚與諸多觀賞性蝦類；其中唯一有所變化的，是魚缸數目的持續累積，以及在養、繁殖培育過程中，不斷投入的時間與精神，當然，能感受到的誘人魅力與興趣，也隨時間延長而更顯價值。

　　約莫近 20 年前，本地曾有過所謂的掌中缸飼養熱潮，與其說這造型精巧別緻，同時又有著特殊形式與尺寸的壓克力或玻璃容器，是用作於栽培水生植物或飼養魚隻，在外觀上看來倒像是某種在禮品市場中熱銷的物件，因為不論就造型、容量或是功能性而言，其在水族愛好者或專業飼養人士的眼中與實際應用上，可能都存在著極大的問號。當時恰逢日本廠商推出了一個 10 公分立方的手工玻璃水槽，雖然在雜誌封面上是如此耀眼誘人，但翻閱相關內容資訊時，卻發現那充滿晶瑩剔透，同時被綠意盎然渲染的一方水體，在日常管理與維護上，除了有複雜的管線分別提供植物生長所需的二氧化碳與液肥外，週邊還多有陣容龐大的瓶瓶罐罐；更重要的是，日常管理維護極其繁瑣，在當時並非是所有人都能接受的飼養概念或管理實務。不過，觀賞水族的小型化、精緻化與專業化，甚至是飼養空間的景觀化與管理維護上的生態化概念，便藉由這已具體呈現的玻璃水槽，成為今日微型水族飼養的濫觴。

　　微型水族飼養，可視作一種概念，在有限的空間中，盡可能的展現人們對於自然或水域生態的偏好與依戀；同時微型水族飼養，也可視作為是管理與操作實務上的創新及自我挑戰，因為在越是狹隘的水體中，越能考驗著飼養者對於能量傳遞、物質循環、生物在種內與種間的互動，以及水域生態的正確觀念與認知。因此，若僅僅將微型水族飼養或相關設備，形容為「麻雀雖小、五臟俱全」，已不再能突顯出微型飼養的精要，因為在這看似嬌小精緻的空間環境中，仿若是擷取了雨林、湖泊、溪川甚至是珊瑚礁中的一隅；更重要的是，藉由飼養者的專業認知與細心呵護，以及符合自然生態的管理操作，在有限的空間與資源下，重現了那一如自然環境或棲地般的微型生態與景觀，而讓亞馬遜雨林、東非礁湖或是四王群島（Raja ampat, Indonesia）周圍的紅樹林與珊瑚礁，就仿若近在咫尺。

　　在分別以淡、海水觀賞水族，兩生類與其他寵物為主題，至少四本的微型水槽飼養與管理中，我們除了傳遞最新的水族資訊與飼養概念外，同時也興奮的邀請您進入這微小精緻，但卻充滿奇異奧妙的嶄新飼養形式之中。

黃之暘
20120628 於基隆家中

contents 目　錄

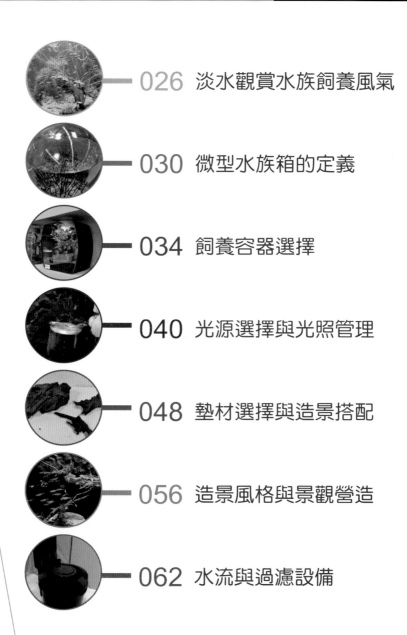

淡水觀賞水族飼養風氣

若依據飼養對象偏好的水質條件或棲息環境區分，大致可將水族市場中的所有種類，區分為淡水、半淡鹹水以及海洋性物種等三大部分；或再依棲息的地理位置與分布緯度，加諸以熱帶、亞熱帶或是溫帶性物種等。過去針對水族物種的稱呼，多有使用「熱帶魚 (tropical fish)」此一名詞，主要原因在於，無論生活於雨林或沼澤中的淡水魚類；自由來回於潟湖、河口或紅樹林等鹽度變化明顯之環境的半淡鹹水物種，亦或是以珊瑚礁為主要活動區域的多樣性軟、硬骨魚類，基本上多以熱帶地區為主。此外，熱帶區域與相關生態環境，多擁有極高的生物多樣性，同時別具形質特徵或豔麗體色表現，也因此成為觀賞水族飼養對象的主要組成。

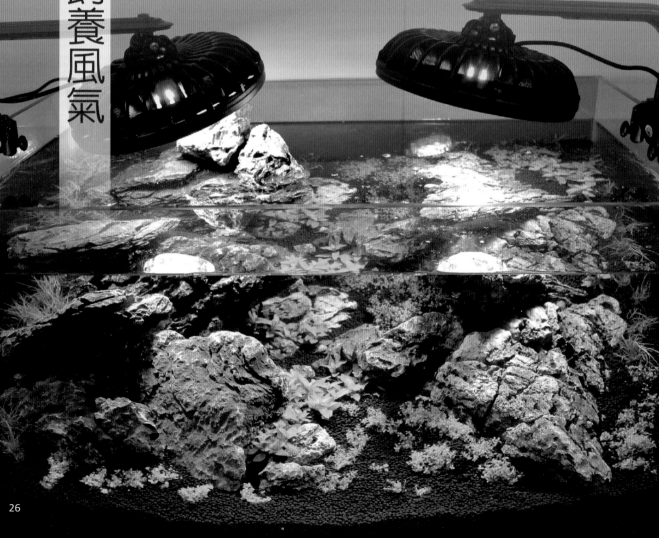

　　以參與人口、投入金額與飼養物種及品系數量等不同面相觀察，淡水觀賞魚的飼養皆遠遠超越海水觀賞魚，雖然近年海洋觀賞性生物的飼養與相關造景，多隨照養資材與相關技術日新月異且持續突破，而吸引愈來愈多的水族愛好者投入其中，然而直至 2010 年以前，淡水觀賞魚與海水觀賞魚的飼養狀態與普及性，仍有幾近 9：1 的明顯落差。主要原因，除了淡水觀賞性水生物包含多種類的水生植栽與軟、硬骨魚類外，以生態飼養觀念下廣泛涵蓋的節肢動物甲殼類、軟體動物螺貝類，甚至是特定種類的兩生與爬行動物，皆被認定為淡水觀賞水族可供選擇或搭配的飼養對象，更遑論廣義解釋的淡水觀賞魚飼養，還包括半淡鹹水的特定物種，及組成繁雜多樣的種類，甚至是因地理分布限制、欣賞價值、消費市場等，而分別由自然演化及人為選育所培育出的諸多亞種、地域型與水族品系等。

1. 雖然空間水量有限，但微型水槽卻藉由不同表現迅速擴獲市場關注
2. 由盆養轉向缸養的過程，多讓觀賞水族有了無遠弗屆的景觀魅力
3. 以均衡生態為飼養觀點的風氣已在市場迅速蔓延並蔚為風潮

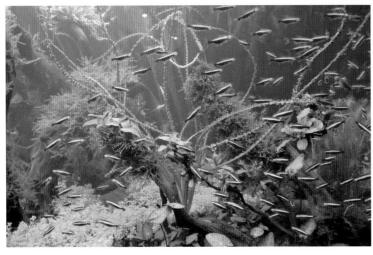

淡水觀賞水族飼養風氣

　　相對於海水飼養，以淡水或半淡鹹水性物種為主要飼養對象的相關活動，顯得相對輕鬆愜意許多，其原因不外乎是相關物種取得容易且具多樣性組成、水質環境較易控制或便於更換、可搭配物種與景觀營造呈現特定棲地生態，以及可在適當前提下分別以種內或種間進行搭配混養；更重要的是，淡水性物種除在飼養上相對容易上手外，與飼養者間多有較為良好密切的互動，特別在投餵、繁養殖操作與仔稚苗的育成上。也因此，在淡水觀賞魚中，最受到歡迎並擁有廣大支持，同時飼養歷程極為悠久，並陸續創造出令人驚豔的孔雀魚（guppy）、滿魚（platy）、暹羅鬥魚（Betta；*Betta splendens*）與多種類觀賞蝦，便往往是市場上能見度最高，同時也備受推薦的人氣飼養對象。

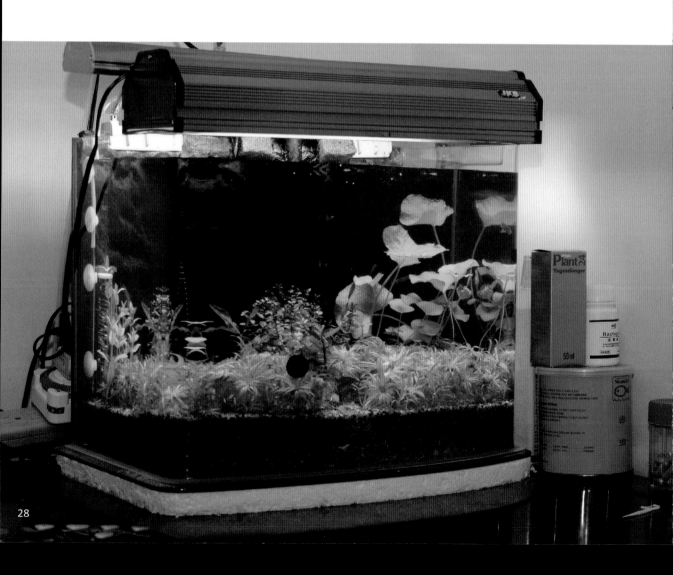

　　淡水觀賞水族的飼養風氣，近年除朝精緻與專業方向發展，強調平衡概念的生態飼養，或是針對特定物種或棲地營造為重的主題式飼養，也於愛好者間漸趨成熟。因此哪怕是一方水容量不及 30 公升的壓克力或玻璃水槽，仍多能藉由適當水生植栽、魚隻或觀賞性甲殼類物種的妥善挑選與搭配，佐以穩定的投餵與水質管理，在居家環境或辦公室桌上，重現亞馬遜雨林河川或印尼蘇拉維西島（Sulawesi）古老湖泊中的迷人一隅。

1. 在居家環境或辦公室桌上，重現亞馬遜雨林河川的迷人一隅。
2. 水量在 30 公升以下的微型飼養環境儼然成為目前市場上的發展主流
3. 可妥善融入居家佈置或裝潢的微型水槽，將使傳統飼養更具樂趣

淡水觀賞水族飼養風氣

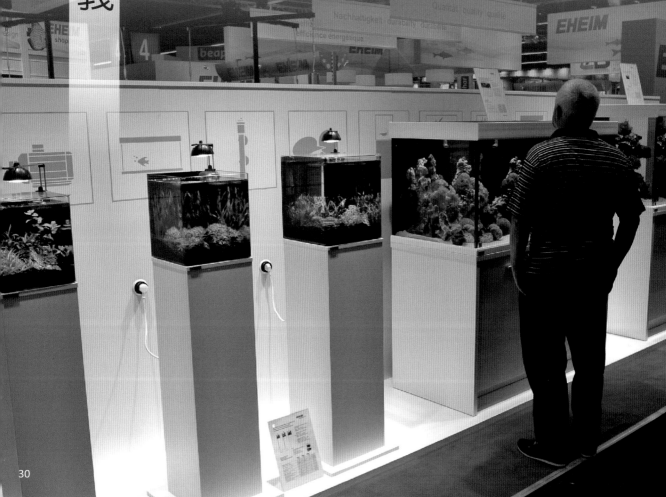

微型水族箱的定義

若單從字面上解釋微型水族箱，恐難充分表達微型飼養的正確概念與精義，特別是本地的飼養風氣與消費習慣，許多愛好者多會將微型水族箱解釋為用以隔離、暫養，或進行檢疫及治療處理的臨時性飼養環境，或與較偏向景觀或裝飾性的盛裝水體容器產生聯想。但事實上微型水族箱或相關飼養，是同時融合了對物種與生態的正確了解、環境管理的清楚認知與準確操作，再配合基於水族飼養樂趣與動物福利均衡間所建構出的特殊飼養形式；可別看多數微型水族箱的水容量不過數十公升，然而其間在飼養物種組成及搭配、棲地景觀呈現、水質與投餵控管，乃至於長時間飼養下的持續維護，往往在專業資訊與軟硬體需求上，與大型水槽照護或特定種照養活動不遑多讓。

有限空間與水量

　　極其有限的空間與水量，往往是微型水槽給人的第一印象，確實如此，因為對於水容量多在 30 公升以下的環境而言，著實限制了許多種類的飼養，同時也與豪邁遼闊、氣勢磅礡的大型景觀絕緣。而在 30 公升的空間中，扣除底材與相關造景物件，並加諸以相關照明、水流過濾系統或其他照養設備，往往又讓空間更顯侷促，難怪許多飼養者在嘗試微型水槽的飼養與造景上，總得面對接觸與管理初期的嚴苛挑戰，不過微型水槽的樂趣也多匯集於此。

1. 搭配妥善設計的微型飼養水槽，誰說不能展現生態飼養與迷人風采
2. 以平衡生態觀念所設計發展的生態球
3. 消費市場於近年不論在飼養對象或技術發展上，多朝小型化與精緻化前進
4. 並非所有小水量的飼養都可稱為微型飼養；圖為用以蓄養鬥魚的小型獨立水槽

微型水族箱的定義

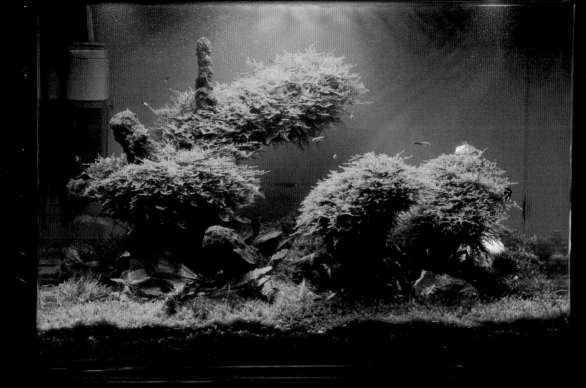

1. 具體而微的微型水槽,搭配上平衡生態,讓欣賞與飼養都有了無限可能
2. 微型生態飼養的欣賞樂趣,往往在那見微知著的細微局部
3. 4. 完整的微型生態,基本上應該符合環境中必須同時存在生產者、消費者與分解者,同時能有流暢的能量轉換與物質循環,而這也是微型水槽(上)與過去俗稱為掌中缸(下)的最大分野

有限生物量

有限的水體與空間,自然會影響環境中承載生物量的高低,即便使用了高效能過濾設備,但由於水體缺乏充足的緩衝能力,因此一來在投餵與水質管理操作上必須確實控制;另一方面,則須在飼養設定之初,便對環境中可承載的生物量作出規劃與限制。在規模動輒 3~5 尺的傳統玻璃水槽中,多半是以「一群」或「大量種內或種間混養」為描述對象,然而在微型水槽中,除可能多以「個體」或「繁殖對(breeding pair)」為衡量單位外,可能還得多在個體的活動性、成長速度、最大體型表現與領域性上仔細考量。

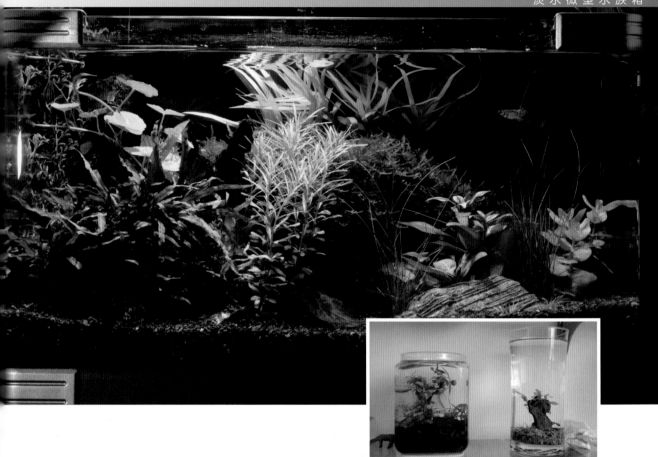

生態均衡概念

　　如果將一隻孔雀魚放在一個單純注滿水體的玻璃容器中，或將之與米蝦、螺貝及水生植栽一同混養，這看來僅是不同物種間的相互搭配與否，但前者多被認為有損於動物福利，而後者則是較符合生態平衡，同時也是微型水族飼養之所以能取得水族愛好者認同，並可視作實際操作、管理與欣賞飼養概念的濫觴。

飼養與動物福利間的平衡

　　觀賞水族飼養，向來就是個極其主觀的休閒活動，由於其中充滿了飼養者的偏好，與期待被滿足的需求，因此在許多國家或地區，自來便是休閒而非寵物飼養。休閒活動與寵物照護間的最大差別，便是後者被主動關懷、長期關注並充份滿足，而若以動物福利為出發點，並期待將飼養對象推升至如犬貓般的寵物水平，飼養者應成為資源的供應者與管理者，絕非一味滿足在飼養對象組成、豐富性與娛樂性上，而必須以物種與環境間的平衡、動物福利等為飼養管理的前提，方能突顯微型水族飼養的樂趣與意義。

　　一般所稱的奈米缸，倒也不至不足盈握，而指是那些相對於水量動輒數百公升乃至數噸的大型水槽而言，水量多在 30 公升以下，具精緻外觀、別緻造景且飼養管理合乎生態平衡的小型缸組。這類被稱為奈米缸的飼養容器，由於體積與盛裝水量極其有限，因此在相對較低的空間需求與負荷重量之下，不僅完全融入了許多水族愛好者的生活，同時更成為宿舍、辦公室乃至於小套房中，兼具飼養樂趣、景觀裝飾與休閒嗜好等諸多功能的水族配件。且因觀賞水族不具明顯噪音與氣味，加上造景可隨心所欲地搭配，並能妥善因應飼養者投資時間與金錢，豐儉由人的緩衝彈性，以及飼養對象在種別選擇上具多樣性，與照養時間短等諸多相對優勢，因此也成為近年來除犬貓以外，排名第三的寵物飼養對象與人氣選擇。

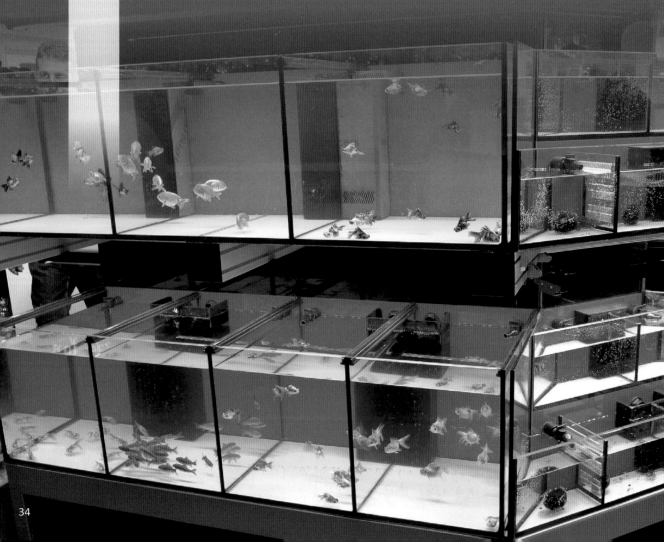

 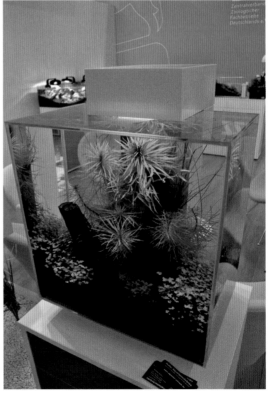

1. 分別以不同水量串連並工作展示販售的缸組，小型化與精緻化多為發展重點
2. 嬌小精緻的多變形態，多讓微型飼養不受傳統觀賞水族觀念的桎梏
3. 微型水槽並非一昧縮減水量，而是必須建構在均衡穩定且能持續發展的生態之上
4. 微型水族缸多以玻璃材質為主，而特殊的設計則讓欣賞饒富樂趣

以往在水量上動輒數百公升的大型缸組，目前已逐漸由小型缸甚至微型缸所取代，而正因為這類飼養水槽小巧精緻，因此又多有掌中缸或奈米缸（Nano tank）的稱呼。在這股風潮席捲全球觀賞水族市場之際，不但有國內外知名廠商，陸續推出別具造型與功能的小型飼養水槽，以及為滿足飼養對象與消費者所設計生產的各類照養資材與耗材外，同時還多強化了週邊的技術支援與訊息資源，讓愛好者即使沒有深厚的專業背景或熟練經驗，依舊可以嘗試觀賞水族獨具的特殊樂趣。特別是具相對成熟市場規模的歐盟與北美地區，相關廠商多推出以套組（kits）為整體輸出形式的販售商品，舉凡

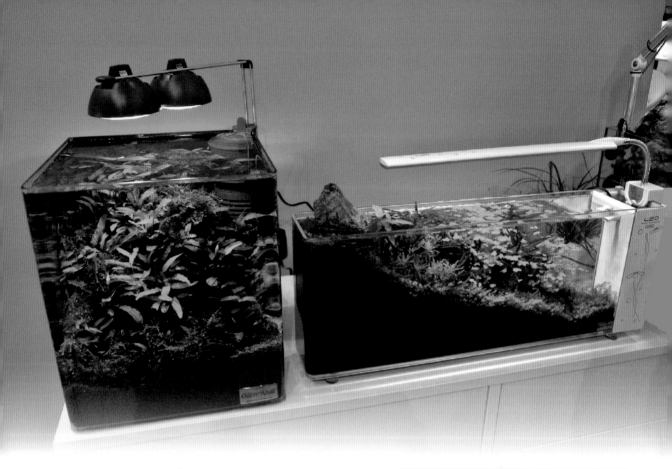

■1 │ ■3
■2

1. 不同形式的飼養容器，搭配合而為一的照明與過濾設備，讓微型飼養多具豐富變化
2. 以微型水槽搭配七彩神仙所展現的景觀，合而一體的過濾裝置讓飼養管理更顯輕鬆
3. 以往用於隔離鬥魚的小型玻璃或壓克力缸，只要稍加巧思妝點，也能成為具體而微的飼養環境

容器、光照、過濾系統，乃至應用於棲地或景觀營造的底砂、礁岩或沉木等無所不包，目的是讓消費者迅速上手，感受觀賞水族引人入勝的獨特魅力。這些水槽多以玻璃黏合，或為一體成型的射出或吹氣所製作而成的壓克力水槽，前者具細膩質地、澄透視覺與觸感；後者則多以安全且具多樣變化的創意造型著稱，選擇時僅須依據愛好者對於型態、材質與外型變化的偏好，挑選喜愛的樣式即可。不過近年來的發展趨勢，多依據實際飼養上所具有的靈活運用與擴充性，因此仍多以可提供堆疊擺放的正方體或長方型為主，或是具有完整上蓋與基座，並在外型或線條上多擁有豐富設計感的創新外型取勝。

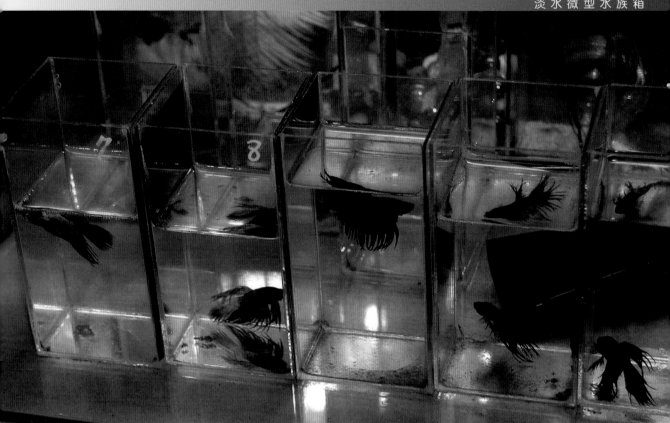

　　以玻璃或壓克力材質製作微型缸飼養主體，分別具有不同的特色與相對優勢，雖偶有其他材質產品，或不同材質間相互的組合表現，但為求成本、操作安全與便利性等多方考量下，仍主要以玻璃或壓克力為主。由於微型水槽或奈米缸的水體極其有限，因此多使用 3 mm 的普通玻璃黏合，或頂多使用 5 mm 經水平強化的玻璃作為底面以承擔水壓或重量。至於壓克力或塑膠材質，有的多為射出或吹氣膜具一體成型，有的則仍藉由黏合技術，不過不論以何種材質或製作形式，精緻、小巧與創新設計，多為近期微型水槽在消費市場中的主要發展趨勢。

　　不過在挑選微型水槽時，請格外留意水槽的水量與形狀大小，一般而言，微型水槽的容積至多為 30 公升，但一般體積卻僅多介於 5~15 公升之間，因此如果可以，最好能挑選具相對較大水體的容器，以提供生物較大的活動空間，以及藉由相對較佳的緩衝能力，以降低水質突然惡變的風險。此外由於水體容積與深度有限，日後的飼養又多會增加不同造景配件或飼養生物，因此如何藉由選擇容器外型之開口形態、高度與缸邊設計，也成為防止個體不慎躍出的重要關鍵。當然，在選擇微型水族飼養的容器時，也絕非必須完全

飼養容器選擇

37

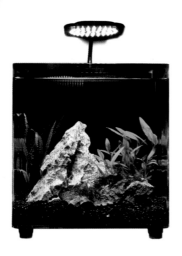

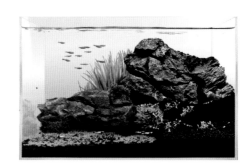

1. 擁有完整外型設計的微型缸組，
 其中還包含了功能強大的照明與
 過濾設備
2. 針對販售展示或玩家飼養所設計
 的微型缸組，可在有限空間下充
 分享受飼養與欣賞的樂趣

侷限於觀賞水族市場或寵物店，建議不妨可以發揮巧思或創意，以部份插花用的容器，或是兼具裝飾與景觀功能的缽、盆或瓦缸，也多能成為不錯的飼養容器，基本上只要能防止生物逃逸、便於觀察與呈現景觀的容器，皆可在考量範圍之內。或是飼養者也可依據飼養對象與造景風格的屬性差異，為飼養對象尋覓適合且能展現風格的容器；例如由背部欣賞的日本金魚，或是具浮水或挺水生長特性的水生植栽，便可以淺碟、缽盆或瓦缸飼養，或是在造景時同時考慮水下、水面與水上等不同空間範疇，讓觀賞水族更具盎然生機。

當然，您也可以不受傳統或制式束縛，自行尋找可供作為微型飼養的容器，或是動手準備材料，發揮創意巧思，從最基本的飼養容器，就展現個人對於觀賞水族飼養的強烈熱情與風格。在歐盟、北美與亞洲大型都市中，其實都有不少專注於微型飼養的水族愛好者，自行動手設計並製作專屬於飼養對象與個人化的飼養容器；不論是以安全厚實的強化玻璃，或是加工方便且造型豐富的壓克力，都可成為製作微型水槽的良好取材。不過

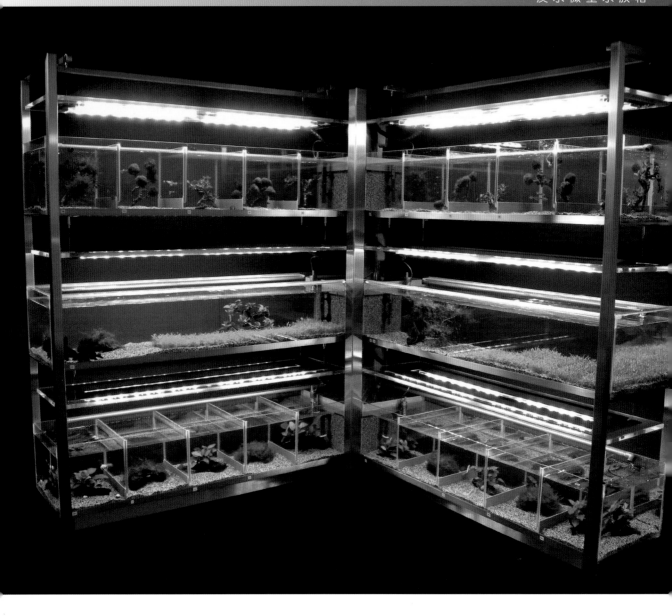

在選擇或製作相關飼養容器時，必須同時考量承載強度與安全性，因為多數時候人們僅關注於水體中究竟可以飼養多少生物，而鮮少對於當容器中滿載水體後，所表現出的驚人重量有所察覺，以至於當製作技術不夠成熟、長時間使用或是不當移動與清洗時，便容易造成水體沿縫隙或缺口滲漏，甚至是突然爆裂等窘況發生。而若是選擇塑膠或壓克力為材質的容器，還得時時留意材質老化與彈性疲乏等現象，因此選擇適當的擺放位置，避免高溫環境或陽光直接照射，同時慎選照明燈具的波長，便顯得相當重要；同時亦需在日常管理上，留意不致因為異物刮磨或不當清洗，造成難以回復的傷害。

光源選擇與光照管理

無論氣勢磅礴的大型水槽，或迷你精緻的微型飼養，在相關環境管理與生物照養上，「光照」為不可或缺的飼養設備。尤其在以生態觀點為飼養架構的微型水槽中，高品質且適度的妥善照明，除提供欣賞時的景觀氛圍外，同時也為其間擔任生產者的水生植栽與苔蘚，提供光合作用的能量來源。因此不論在各式飼養對象或生態景觀中，光照往往佔有極為重要的關鍵影響，在穩定飼養環境中的重要性與必要性，甚至絲毫不亞於水流系統、過濾與溫控設備等。不過微型飼養的有限空間與水量，卻也成為照明設備在選擇、操作與應用上的諸多限制，首先是狹隘水體所能提供的緩衝能力極為有限，因此飼養者必須充分留意在啟動或關閉照明後的溫度變化，其次還包括是否能提供其間飼養生物所需的光照強度、波長以及色溫等，並藉由適當的照明時間與光照排程設定，在促進植栽生長、誘導個體充分展現體色並達生殖成熟外，還多得降低因不當照明品質或過長時間，而伴隨水質管理不當而出現的藻類滋生等問題，因此對於光照的正確認知、器材選擇與操作管理，往往是飼養者必需留意的重要課題。

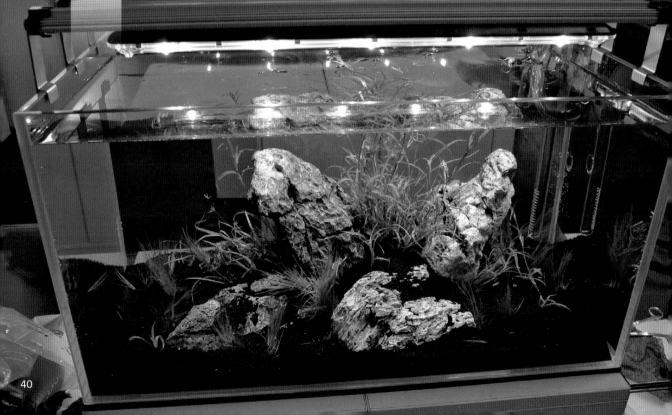

不同照明功能

依據照明功能可將應用於觀賞性水槽的燈具或照明元件,區分為「功能性照明」或「景觀性照明」兩大部分:前者多為提供飼養環境中動植物正常生理或促進生長所需的光源供應;而後者則主要是為呈現空間特色、營造特殊氣氛或突顯視覺美感等。當然,妥善且巧妙的照明選擇與操作應用,亦可同時表現兩者,只不過在微型飼養水槽中,往往受限於空間與飼養對象,因此多採取其中一類進行相關表現。例如充滿茂密水生植栽,或藉苔蘚特殊生長形式展現特殊景觀者,多會選擇兼具高品質色溫與照度的照明燈具,以利植栽進行旺盛的光合作用;但對於偏好

1 | 2

1. 新近技術多有在照明功率與品質上提昇強化;圖為以 LED 為照明管理的微型水槽
2. 有別於以往的投射照明管理,讓飼養空間多了份截然不同的景觀與意境

光源選擇與光照管理

1. 應用於飼養水槽中的二氧化碳擴散系統，多必須與光照管理連動展現
2. 3. 過去常見的微型飼養水槽以 T5、T8 或是 PL 燈為主要照明器材，但現今已逐漸被高功率、低耗能且燈具壽命較長的 LED（發光二極體）所取代（P／王忠敬）

幽暗環境的多種類迷鰓魚，或期待營造諸如波光粼粼等特殊水域景觀者，則多會巧妙利用光照搭配，創造出特殊的氣氛或視覺感受。當然，為提供生物所需的高品質光照，往往需仰賴特定的照明燈具，及飼養者對光照角度及時間的妥善調控；而若為創造氣氛並突顯景觀，則僅需簡單的投射照明元件，搭配驅動水流或營造緩和波紋的空氣泵浦或沉水馬達，便能輕易達到設定目標。不過究竟該選擇功能性或景觀性照明，想必前提應該在於飼養環境中動植物的種類組成、生理需求與管理實務，避免兩者衝突或顛倒，方能在空間有限的微型飼養環境，展現無遠弗屆的視覺美感。

不同照明器材

觀賞水族中，因飼養對象不同，因此有隨不同動植物種及其生理需求所設計出的多種類照明器材，從早期使用的太陽燈管或植物燈管、中後期陸續推出的 HQI 燈具，及目前蔚為風潮的 LED 燈具，不但在照射強度上多有改善，對於功率、色溫、波長與實

際呈現的商品形式，以及相關設備所訴求的特定對象與優異功能上，也多有能充分滿足飼養者需求的多樣性；因此在目前的消費市場中，要選擇在型式、功能與價格上皆能令人滿意的照明器材，往往並非艱鉅困難。對於水量多在30公升以下的微型飼養水槽，缺點雖然是水體有限且緩衝能力多顯低下，然而優點卻為相對較低的照射面積，以及多難造成光照損耗的清淺深度；也因此，在選擇時往往毋需考慮光線在穿透水層間的強度衰減問題，如此一來，舉凡上部燈、夾燈、投射燈甚至其他景觀照明設備，皆可與微型水槽搭配契合，並同時在水槽內外呈現風格，甚者還多被應用作為檯燈或夜燈使用，展現其多變的功能屬性。一般搭配微型水槽飼養的照明燈具，多以上部燈或夾燈為主，輕量化且造型精巧的別緻外觀，多能與水槽融為一體，同時搭配高功率的照明元件，多有令人喜出望外的優異效能。不過若是分別飼養對光照品質需求較高、溫度變化敏感，或是對強光忌避的種類，則需考慮照明燈具形式、工作溫度以及光源品質等項目，以飼養對象為主要考量進行妥善選擇。

光源選擇與光照管理

1 | **2**　1. 以夾燈或跨燈形式出現的 Led 燈已然成為微型缸的主要照明系統
　2. PL 燈是過去常使用在微型缸的主要照明燈具,但如今已慢慢被體積更小更省
　　 電的 Led 燈所取代

不同光源選擇

　　許多飼養者多會覺得,應用於觀賞水族中的照明設備,何須如此複雜,至於探討到色溫、照度、波長組成比例及功率等問題,多是以栽植特定種類的水生植栽,或是飼養海洋無脊椎動物等特殊對象,方才需要留意與重視的,一般只是飼養三、兩魚隻,順道配上幾株水生植栽以求視覺景觀美感與生態平衡的微型水族飼養,有必要如此勞神費心嗎?其實不論是純粹的景觀照明,或是針對特定動植物飼養培育提供的功能性照明,往往在正確認知、妥善選擇與操作管理下,方能突顯其重要的功能價值,甚至是藉由個體的成長、顯色與成熟繁殖,反應出純然的技術價值;因此鼓勵每位飼養者,多能正確的看待對於相關器材在功能與操作上的相關資訊。目前可以選用的照明元件,包括不同粗細與功率的 T5 或 T8 燈管,以及後續延伸的 PL 燈管,或具有省電節能特色的照明燈具;而說到微型水槽飼養所需的高功率、低耗能與精緻外型照明元件,則多以 LED、水銀燈或鹵素燈等小型投射燈具為主。其中 LED 燈具由於具直線光源,可供替換或組合的顏色,以及低耗能與穩定壽命等特色,因此成為目前微型飼養缸廣泛使用的光源選擇。

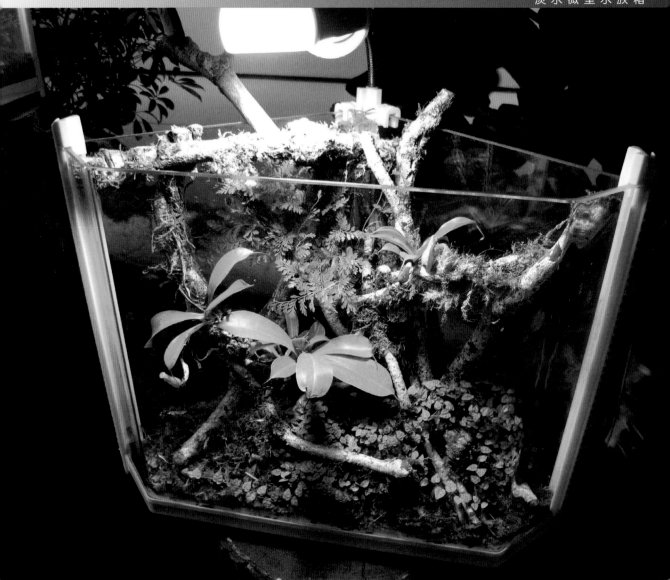

不同照明搭配

　　傳統的水族飼養，大概就是由一罐飼料與一盞上部燈，照顧了水族箱中所有的動植物，不過在觀賞水族朝向小型化、精緻化、專業化與生態化的發展趨勢中，傳統的飼養觀念與器材，顯然已不足抵擋消費市場求新求變的洪流，而必須為其展現更具特色與創新的構思意念。因此，在照明燈具的選用上，也多有別具巧思的搭配；除了分別使用不同光源與色溫的照明元件外，同時也多藉由不同時間的開啟組合，創造別具特色的視覺美感與景觀風格。例如部分上部燈中，便同時包含了以 PL 燈具或 T5 螢光燈管組成的主要照明，但在兩側或邊緣，則加上了為數不一的 LED 發光單元，飼養者除可依據

光源選擇與光照管理

其間飼養動植物對於光照需求程度，選擇全照明或是特定光源與波長的供應外，同時也可輔助投餵與日夜週期的管理，而分別依序開啟或關閉不同的光源。而別具巧思的飼養者，則偶爾會在主要照明之外，另外在缸邊或缸壁的特定角落，夾上一盞以 LED 或水銀燈為主的投射燈，藉由色溫多在 10000-14000K 的藍白色直線光源，除了營造水域中清涼舒爽的視覺美感外，同時搭配以水流或過濾系統所營造出的粼粼波光，更讓一方水槽，充滿了無遠弗屆的迷人氛圍。

照射時間與光照管理

「究竟燈要開多久？」或是「是不是不開燈就不會長藻類？」等困擾，不但是許多水族飼養新手的常見問題，同時也讓許多縱橫其間多年的老手備感煩惱，但事實上這個問題也向來沒有正確或標準的答案，主要原因除了每座魚缸或水槽所使用的燈具皆不盡相同，且其間飼養的動植物種別組成也互有差別，因此究竟要開多久的燈，或使用何種照明，往往難有標準答案；更何況光照時間，往往涉及照明燈具的強度、色溫與功率等，同時

1. 要開多久的燈或是使用何種照明，往往需取決於魚缸的大小以及所飼養的生物

2. 別具巧思的飼養者，則偶爾會在主要照明之外，另外在缸邊或缸壁的特定角落，夾上一盞以 LED 或水銀燈為主的投射燈

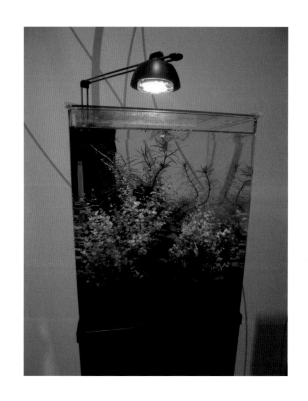

亦與照明元件的品質與壽命密切相關，此外，讓人揪心的藻類滋生或水色等惱人問題，更因為涉及水質狀態與投餵管理，也多讓照明時間多寡，存在著只可意會，而難以言傳的一抹神秘。微型水槽由於水量少深度低，甚至是其間飼養的動植物種也難稱擁擠茂密，因此光照時間多僅須維持其生長所需，或因為主人欣賞需求或作息而稍加增減即可，千萬不必為了一定要達到坊間資料所說，一天必須 8~10 個小時的照明，而刻意延長照明時間，並徒增水溫驟變與藻類滋生等風險。此外，選擇高品質的照明燈具，搭配集中且符合動植物生理需求的工作照明，遠比使用景觀性照明照上一天，來的經濟實惠且具有實質功效；同時在進行光照管理時，也須依據植栽生長狀態或魚隻體色加以調控，如果葉緣出現焦黑、生長停滯或是節間長度過於明顯等窘況，可能便需針對相關光照品質或時間進行替換與調整。

墊材選擇與造景搭配

雖然許多以配對繁殖、仔稚魚培育、檢疫隔離或藥浴處理的特殊狀況下，多會以裸缸進行暫時蓄養，或針對諸如七彩神仙、埃及神仙、龍魚與魟魚等特定種類，為方便水質維護與投餵管理，也多以裸缸搭配高效能缸外過濾系統，或與另一過濾水槽及養水缸相互串聯，方便日常欣賞與照管。不過對於以生態平衡及重現棲地為目標的微型飼養水槽而言，裸缸飼養形式既不符原本設計的概念與特色，亦容易因為水體空間有限，缺乏緩衝能力而造成水色渾濁、代謝廢物明顯累積，甚至產生異味與毒害飼養對象等窘況產生，更何況為有效利用空間，並發揮生物與生物間、生物與環境間的動態平衡，微型飼養水槽中的墊材或各類造景配件，往往不僅提供重現棲地與營造景觀風格的基本功能，還能做為過濾裝置，涵養特定微生物相，藉以維持物質循環與穩定的生物過濾等效能，還多與增加水體緩衝能力、有效調節並穩定環境狀態，甚至多具諸如消弭種內與種間競爭，及提供特定物種躲藏與養繁殖介質等諸多功能。

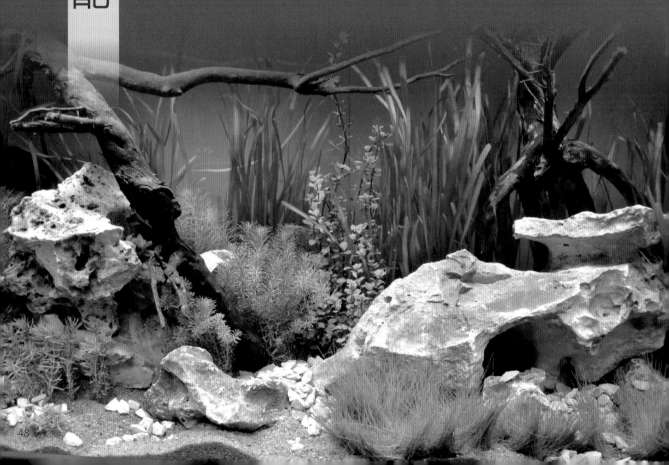

2 1. 大量使用適合棲地營造或景觀呈現的不同造景素材，多能讓飼養空間別具看頭

1 | 3 2. 由東南亞輸入的苔蘚，只要搭配得宜，多同時間具景觀呈現與飼養欣賞的雙重樂趣

 3. 小型缸組多可以著生苔蘚的石塊，迅速且方便的營造景觀

大磯砂

丹尼爾黑砂

海砂

珊瑚砂

底材選擇

　　底材所指即為鋪設於飼養環境底部之素材，由於部分底材會搭配底部浪板一同使用，因此也被稱為墊材，除了具有營造棲地與視覺景觀的特色外，亦可藉由其顆粒間的孔隙或縫隙，或質地本身所具有的多孔特性，以其附著於表面或著生於質地間的微生物相，進行物理性與生物性過濾。如果純粹針對景觀風格與鋪陳進行考量，底材的種類組成、顏色及顆粒大小，多得呼應景觀的整體性與平衡呈現，但如果同時納入對於飼養生物、環境水質，乃至日常管理工作的便捷性，除了上述因素外，底材對水體的 pH 值、鹽度、電導度（conductivity）、濁度（turbidity）及總溶存固形物等水質參數的影響，也應一併納入，除此之外，是否利於生物覓食、躲藏或繁殖，以及其硬度表現，與可能在後續飼養過程中的壽命與可能產生的崩解特性，也是在選擇底材時須充分考慮的取決要素。微型飼養水槽的空間與面積多半有限，隨之而來的往往是選擇多樣性、可機動調整，同時即便是單價相對較高的底材，也因為使用數量相對較低，而不致造成飼養者過大的負擔，加上造景鋪陳的多樣表現，因此無疑擴增了可供選擇的對象與種類組成。在傳統水族飼養中，經常使用的底材包括稱為黑白石的宜蘭石、珊瑚砂、專門用以培育水草的美國矽砂，以及後期針

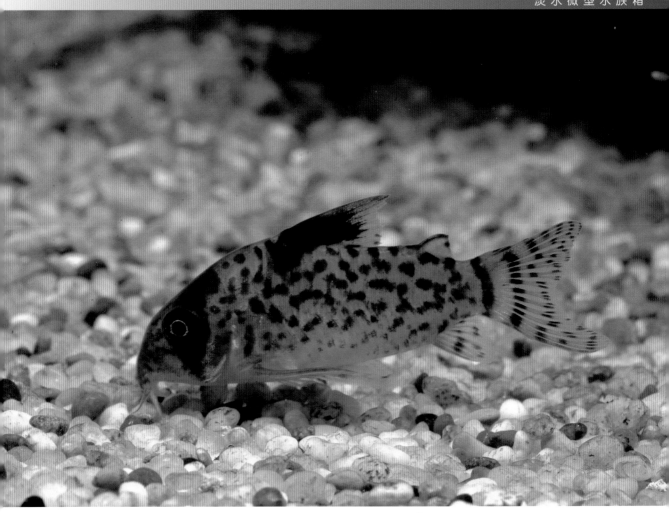

1

1. 過去水族愛好者常使用的美國細砂屬於中性底材，不過在近年來由於底材選擇性的增加，使用美國細砂的人數已不像過去多（P／王忠敬）

對水晶蝦或特定種類水生植栽所開發出的燒結土等素材。不過在造型精緻並講求風格的微型水槽中，建議不妨可擴大選擇範圍，例如已選篩過的珊瑚砂與矽砂，可分別應用於卷貝魚與短鯛的飼養與繁殖，而將不同來源的燒結土與赤玉土依據特定比例混合，則可提供生物性濾材、塑造自然景觀，同時滿足個體躲藏或撿食習性，還能讓個體因相對黯沉的底材色澤，一方面顯得安定適應，另一方面，則充分突顯體色表現，也難怪在許多觀賞蝦類、小型加拉辛科或鯉科魚類的飼養搭配上，飼主往往偏好此類底材。當然，在特定的景觀鋪陳概念下，顆粒大小適中的破碎岩塊或礫石碎屑，甚至是河床沖積後的細軟砂粒，也可在充分考量生物偏好、水質控管需求與造景風格後，自由應用於微型飼養水槽之中。

墊材選擇與造景搭配

造景配件 -- 石材

　　微型飼養水槽中如果僅存在水生植栽、飼養魚隻與底材，往往顯得過於空曠，也難以突顯造景風格與氣勢，此時若能在造景中加入數顆別具形態與質地表現的岩塊，往往能如畫龍點睛一般，讓整個景觀有了重心與焦點，對於生物而言，也多了適當的空間區隔，甚至提供個體在活動、藏匿或配對繁殖上的重要環境介質。一般使用的造景石材，包括頁岩、山水石、矽化木、青龍石、黑曜岩、咾咕石及火山岩等，種類繁多不及備載，在販售時除造型極為特殊的品項外，否則多以重量計價，因此飼養者僅須針對空間大小及造景需求，挑選符合構思及景觀風格者即可。造景石材可單一呈現，也可同時以大小形態不一的數顆石材彼此搭配，原則上以均衡、穩重及能充分表現景觀特色為主，其餘考量則為對水質產生的影響、在飼養環境中展現的遮蔽性或區隔性，以及與其他水生植栽的相互搭配。由於主

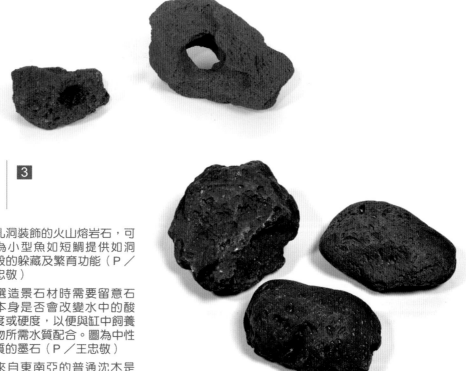

| 1 | 3 |
| 2 | |

1. 具孔洞裝飾的火山熔岩石，可以為小型魚如短鯛提供如洞穴般的躲藏及繁育功能（P／王忠敬）

2. 挑選造景石材時需要留意石材本身是否會改變水中的酸鹼度或硬度，以便與缸中飼養生物所需水質配合。圖為中性材質的墨石（P／王忠敬）

3. 多來自東南亞的普通沈木是市售最常見的造景木材

要功能多集中於視覺美感與景觀營造，因此就正如許多喜愛把玩石材的人們，總會挑選「瘦、透、皺、醜、露」等不同表現的材料，在有限空間中，展現彷若一沙一世界、一花一天堂，無遠弗屆的景觀美感。

造景配件 -- 沉木

正如造景石材的選擇一般，如果營造的是濃郁的雨林風情，或期待能與水生植栽巧妙結合的造景風格，飼養者多半會在水槽中，挑選具特殊形態與質感表現的沉木，作為造景的重心與景觀發展主軸；甚至許多別具巧思的微型水槽，其間著生大量苔蘚或蕨類的沉木，還會隨勢延伸並突出於水面之上，讓迷人景色絲毫不受水槽空間的限制。一般應用於觀賞水族飼養的沉木，大致依據來源、組成種類不同與屬性差異，可區分為沉木、靈芝沉木、黃金沉木及海芙蓉等不同商品名稱，當然其形態、顏色、質地與價格表現，多隨份

1 2
3

1. 造型細緻的黃金流木時常被使用在微型水草造景缸中
2. 從東非坦干伊喀湖空運來台的原生貝殼，可為卷貝魚愛好者提供貼近原生態的氛圍與棲所（P／王忠敬）
3. 使用不同材質或色彩的底床與造景配件，也同時需要考慮其對於水質的影響

量大小、完整形態與造景應用而具明顯差異，不過較適宜微型水槽中使用者，多以由馬來西亞或印尼輸入的一般沉木，或是造形上饒富趣味的黃金沉木為主；前者物美價廉且時有令人喜出望外的造型可供挑選，後者則多具纏繞糾結的緻密分岔，飼養者可依造景或飼養需求加以修剪，或直接將特定種類的水生植栽與苔蘚纏裹於上，藉以營造特殊風格的景觀特色。不過若在環境中使用沉木造景，請留意材質可能發生使用初期的吐色及表面生長大量真菌等困擾，同時須分外留意存在於枝節或表面處的縫隙，雖然提供部分飼養對象良好的藏覓場所，然而對於美鯰、吸甲鯰或棘甲鯰等種類，卻經常因硬棘或體表骨板卡夾於縫隙中，而造成因難以脫逃或持續掙扎後不慎斃死等窘況。

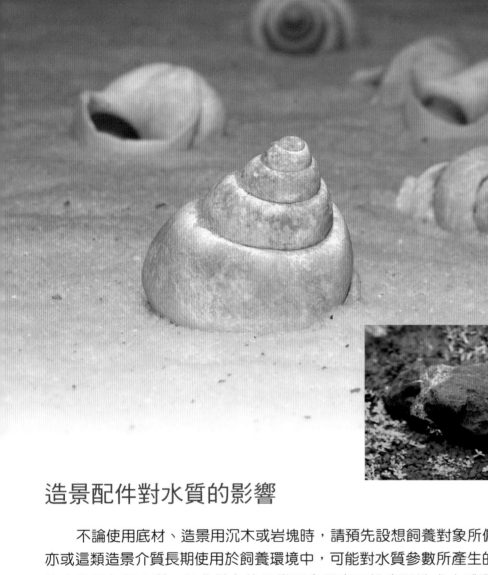

造景配件對水質的影響

　　不論使用底材、造景用沉木或岩塊時，請預先設想飼養對象所偏好的水質環境，亦或這類造景介質長期使用於飼養環境中，可能對水質參數所產生的影響；因為在環境中使用各類介質，並非僅在使用當下會因表面粉塵而造成水體濁度上升，而是長時間的浸潤，多會於材質或質地間釋出特定物質，明顯影響水色、pH 值、電導度或硬度等，進而對生物造成影響。雖然此類狀況多是溫和緩慢的，然而長時間下來，卻仍有一定程度的變動範圍，特別是針對許多新進飼養對象而言，過大的水質差異或衝擊，往往讓個體難以承受，因此尤須留意。此外，也因微型水槽侷限的空間水量大幅削減了水體的緩衝能力，影響表現往往超過飼養者預期。例如沉木多會造成明顯的茶褐水色，而若使用珊瑚砂或貝殼砂，pH 值、硬度、濁度與電導度等水質參數，亦會有明顯變動趨勢，而一旦非生物所喜好或充分適應，輕則影響體色表現，嚴重者還可能導致個體虛弱與死亡。

墊材選擇與造景搭配

造景風格與景觀營造

不論水槽形態材質或其間空間水量，觀賞水族之所以迷人，便在於它並非單純的寵物飼養或休閒娛樂，而是可藉由景觀營造，一方面滿足飼養對象在水質與環境上的基本需求，並於其中充分展現形質特徵與繁殖育幼的可能；另一方面，則藉由生物與生物、生物與環境間的微妙互動，除了滿足飼養者的視覺感受，同時還有動物福利與生態環保等教育內涵。也難怪，愈來愈多水族愛好者，除積極投入以棲地營造或生態造景為主要特色的微型飼養，同時在飼養缸數上，也多有逐漸增加的趨勢。確實，觀賞水族由於具有無噪音、無臭味、飼養對象選擇多樣、具景觀呈現、照養時間短且豐儉由人等特色外，同時隨市場風氣朝向小型化、精緻化、生態化、景觀化與資訊化等方向迅速發展，具體表現的，便是這類水量多在 30 公升以下的微型飼養水槽。

景觀鋪陳

　　可別以為空間愈是有限，在造景鋪陳與設定上愈顯輕鬆容易，其實相對的，因受到空間水量與週邊資材的明顯限制，因此要在一方造型精巧雅緻的玻璃或壓克力水槽，重現特定物種的棲地狀態，或展現特定水域的生態景觀，除了考驗飼養者對相關資訊的正確認知與整合能力，同時也與各類飼養資材、合宜妥適的搭配應用密切相關。在微型水槽的景觀鋪陳上，大致脫離不了底材與造景配件，同時由於所有景觀呈現與操作管理，皆圍繞著平衡生態為發展主軸，因此水生植栽或可行光合作用的各類觀賞性藻類與苔蘚，也成為不可或缺的組成元素；景觀鋪陳上，建議能先以底材與諸如沉木或岩塊等造景配件，在無水環境下預先演練一番；除了以前後、高低與協調作為變化選擇的搭配外，同時也可藉由底部浪板或其他資材，協助呈現層次感或立體景觀。如果微型水槽是在開放性環境作景觀呈現，建議僅需在中心放置相關造景配件，而如果僅是側面或兩面欣賞，則不妨可藉由重覆調整與圍繞觀察四面的景觀，選擇最喜歡的風格與形式，隨後再緩緩注水至 1/3~1/2 的深度，並開始進行水生植栽、藻類或苔蘚的景觀布置。而為縮短景觀養成時間，或為填補大部分的景觀空缺，甚至是巧妙利用苔蘚與藻類的生長態勢，呈現氣勢磅薄的景觀風格，市面上亦不乏許多預先培養於石塊、岩片或沉木上的墨絲（moss）、鹿角苔、草皮或鐵皇冠等，方便飼養者的選用與搭配。

| 1 | | 4 | 5 | 6 |
| 2 | 3 | | | |

1. 均衡的生態景觀，往往能有力支撐飼養環境中的生物健康，並且呈現迷人魅力
2. 挺水、浮水與沉水性的水生植栽，往往可在環境中表現出截然不同的景觀特色
3. 多種類的水生植栽皆可作為景觀營造的良好取材
4. 妥善的景觀呈現多來自飼養環境中生物種類與數量及生態環境的平衡發展
5. 可方便於水族館選購搭配的各類水生植栽，多讓微型飼養顯得輕鬆愜意且容易上手
6. 不同的造景材質與景觀鋪陳，多讓微型生態飼養別具欣賞價值

造景風格與景觀營造

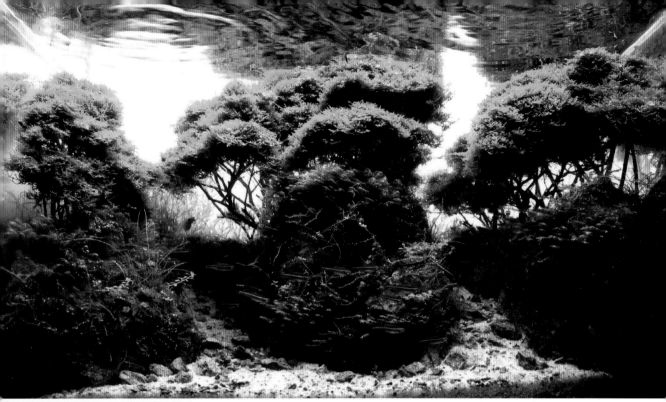

南美雨林環境（I）─ 加拉辛科飼養缸

　　體色鮮豔且光彩奪目的小型加拉辛科魚種，大概是微型飼養缸中最常見到的邀請對象，而提供個體充分適應的雨林造景環境，便成為相對常見的造景風格。雖然多數小型加拉辛科多分布於南美，不過為充分表現這類擁有精緻外型與豔麗體色的小型魚種，多半在造景上會使用型態表現相對細膩的水生植栽為主，因此諸如墨絲、鹿角苔或牛毛氈等小型水生植栽或苔蘚，便成為主要且經常性的選擇。建議不妨在造景搭配上，使用諸如三色芋頭、小型的太陽草（*Tonina* spp.）或造型特殊的鼓精草，作為景觀中的視覺重心，甚至利用部分浮水或挺水性植栽，一方面延伸景觀線條，一方面降低個體躍出缸外的風險，同時以粼粼波光，展現澄透與舒適的清爽美感。因此，適當的水流、高色溫及以投射光線為主的光源照明，便成為呈現絕美景觀的訣竅。

南美雨林環境（II）─ 短鯛飼養缸

　　諸如三線短鯛、金眼短鯛或荷蘭鳳凰等南美短鯛，由於具備嬌小體型並帶濃厚金屬光澤的豔麗體色表現，加上雌雄個體間分別具有可供辨識與欣賞的差異形質特徵，且在成熟

個體狀態良好時多有配對繁殖機會，因此成為微型飼養缸中極受歡迎的飼養對象，為能充分感受相關種類在形態與行為上的美感，讓個體穩定舒適地棲息於適合的生態造景中是相當必要的。針對南美短鯛的造景鋪陳上，需要的往往是充滿複雜空間的幽暗環境，且由於生性較為敏感，須在育幼階段提供親種與仔稚魚藏覓與攝食的安靜環境，因此充滿洞穴或縫隙形式的沉木，及具有寬闊葉面的水生植栽，便成為營造南美雨林環境不可或缺的要件。許多飼養者或許會認為，在水槽中放置大量的沉木，不但影響視覺景觀，同時過於厚重的水色會影響視覺美感，因此建議不妨使用投射燈，加上少量但頻繁的換水，一來克服上述問題，二來則可藉由適當的水體更新，消弭水色並刺激個體體色表現與繁殖意願。而對於偏好活動於水域底層的多數種類短鯛，飼養者可在水域中層選擇部分小型加拉辛科魚種，或投入數尾在食性或空間利用上不致產生競爭與衝突的工作魚，以平衡景觀美感及維護飼養環境的水質穩定。

西非河川環境 — 短鯛飼養缸

相對於南美短鯛，西非短鯛除體型稍具份量外，同時還有挖砂掘底、啃咬水生植栽，甚至是相對明顯許多的種內與種間競爭，再加上偏好水質環境與條件的明顯差異，因此無法與南美短鯛的飼養與造景搭配一概而論。西非短鯛多以彩腹鯛為主，市面上經常可見者為俗稱奈及利亞紅頰鳳凰、摩安達鳳凰、紅肚鳳凰或藍肚鳳凰等種類，當然也包括諸如食蝸牛鯛等特殊屬別個體，雌雄間明顯的體型差異，以及以雌性為主要色彩表現的有趣特徵，經常吸引愛好者的注意，加上可在水槽中繁殖培育，且親種與子代間多有溫馨密切的互動，進而使其成為普遍飼養的對象。細軟底砂、可供躲藏與區隔環境的岩塊或沉木，以及諸如鐵皇冠、小榕與大榕等，深植於底層的大型厚葉水生植栽，皆是用以佈置西非河川短鯛飼養缸的重要元素。除此之外，溫和持續的水流、可供親種護幼與帶領覓食的攝食空間，也是必要的造景原則。而為讓個體有更為穩定謐靜的棲息環境，同時有助消弭個體在配對前的劇烈競爭與打鬥，不妨可置入一個完整或剖半的椰殼，並以水生植栽或苔蘚加以修飾，避免造成過於突兀的視覺感受。

造景風格與景觀營造

亞洲沼澤環境 -- 鬥魚飼養缸

　　雖然迷鰓魚分布遍及亞洲與非洲大陸，同時涵蓋種類包括形態各異的鱧科、絲腹鱸及一般常見於觀賞水族市場中的暹羅鬥魚（Fancy Betta）與展示型鬥魚（Show Betta；*Betta splendens* var.）。這類魚種的鰓蓋內側上緣具迷鰓器官，可供個體直接吞嚥空氣並進行氣體交換，因此即便在靜止或低溶氧環境中，仍可自在活存；然而相對的，也因特殊的棲地形式與水質條件、優異的跳躍能力與可在潮濕離水環境下活存數小時至數天之久，故生命力極為強韌。多數種類的迷鰓魚多喜好安靜、充滿柔和光線與大量隱蔽物的環境，而巧克力飛船、韋蘭提飛船或多種類品系的二線鬥魚 (*Parosphromenus* spp.)，甚至對環境中的震動、光照及聲響極為敏感，因此須藉由細心佈置的沼澤環境，方能在其中欣賞到屬於此類迷鰓魚教人心醉神迷的美麗身影。為方便觀察與管理操作，或防止個體躍出缸外，可藉由簡單的杯裝或裸缸進行飼養，然而這多侷限於暹羅鬥魚，多數種類的 Betta 屬物種，從體型嬌小的柯其娜 (*B. coccina*) 或帕斯風 (*B. persephone*)，至體型動輒數十公分，頗有鱧科魚類霸氣的多種類戰狗，往往必須為其佈置酸性軟水環境，同時針對繁殖形式，供應其構築水下或水面泡巢的輔助景觀植栽，甚至是方便個體躲藏，或藉有效區隔環境，以消弭種類或種間個體間明顯爭鬥的環境介質等。

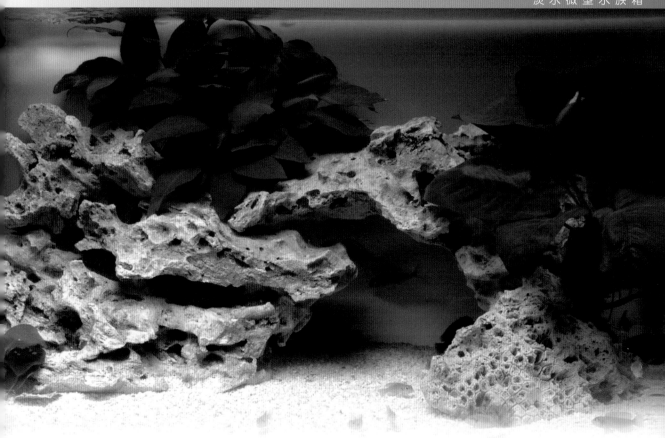

東非湖泊環境—卷貝魚飼養缸

　　充分利用顏色清淺且質地細緻，經篩選後的珊瑚砂或貝殼砂，搭配藤壺或鵝茗荷的空殼，或綴上幾顆原產於坦干依喀湖中的淡水螺類空殼，便很容易為多數種類的卷貝魚（shell-dweller cichlid），創造出同時符合個體棲息或繁殖需求，同時又能完整呈現棲地水域景觀的飼養環境。當然並非所有亮麗鯛屬 (*Lamprologus*) 或新亮麗鯛屬 (*Neolamprologus*) 的物種，皆有利用卷貝空殼進行繁殖的行為，因此倘若飼養對象為俗稱燕尾或天堂鳥的種類，建議不妨利用稍具份量的岩塊彼此交疊，或藉岩塊與底材的交界縫隙，讓個體可以藏身或於其間配對繁殖。因為充滿鈣質而相對偏硬的弱鹼水質，加上較高的導電度及些微鹽度，多半能使水體看來分外澄透，同時再以高色溫的 LED 或水銀燈投射，多可營造晴空般的清爽景觀，同時由於底床與造景素材的顏色搭配，也多讓個體體色分外耀眼。不過在東非湖泊風格的生態造景中，雖多以特定底床或造景材質取勝，仍須置入部分諸如厚葉型水草或笠螺等飼養對象，一來符合生態飼養概念，二來則可協助飼養者對水質或藻類滋生風險進行有效管控。部分飼養者為讓景觀更具立體的活潑視覺美感，還會使用具曲折形態的樹枝，營造出岸邊淺水處的特殊景觀，同時亦可大幅降低個體追咬或驅趕之行為。

水流與過濾設備

微型水槽的飼養管理，不能因其水體空間有限而忽略，反倒是在管理與維護上須多留意，因為緩衝能力不如大型水槽，所以不論在水流、循環或過濾設備上，多得有更加仔細的設計與配置，如此不但能建立穩定的生態系統，還能確保飼養生物的活存與健康。在許多大型缸組中，多會藉由高出力或高揚程的泵浦與馬達，並搭配分別以物理性、化學性及生物性為主的過濾裝置系統，以消弭生物的代謝廢物，並維持水質穩定；然而對微型水族飼養而言，不論空間配置或位置擺放皆有其侷限性，加上因水體有限，過度擾動或大量且頻繁的持續循環，反倒對環境或生物造成壓力與緊迫，因此水流與過濾設備，多在微型飼養水槽中，有著截然不同的表現形式，同時在向來被應用於飼養環境、水質維護的物理性、化學性與生物性過濾中，也多有比例上的調整與倚賴程度消長，並在搭配妥善的生物量及投餵管理下，往往較偏重溫和、穩定並具持續效果的生物性過濾形式為主。

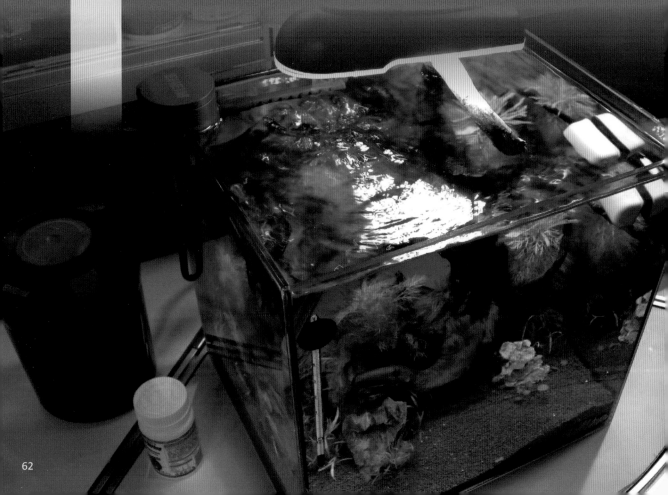

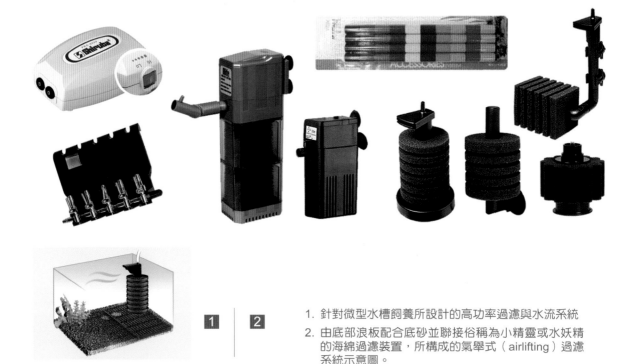

1. 針對微型水槽飼養所設計的高功率過濾與水流系統
2. 由底部浪板配合底砂並聯接俗稱為小精靈或水妖精的海綿過濾裝置，所構成的氣舉式（airlifting）過濾系統示意圖。

水流營造及其功能

　　水流系統多半會與過濾裝置一同提及並互為所用，主因在於兩者往往使用共同動力來源，或互為因果關係，同時也往往藉由一定流徑或處理程序，一方面帶動水體完成循環過濾或物質分解消化等途徑；另一方面，則促進水體擾動，避免成層現象或死流可能引發的環境差異，或諸如殘餌及代謝廢物的堆積。水流的營造可分別藉氣動式泵浦，或以電磁轉軸驅動的上部、側方或沉水馬達加以驅動；前者多會搭配由底部浪板配合底砂所構成的氣舉式（airlifting）過濾裝置，或聯接俗稱為小精靈或水妖精的海綿過濾裝置，後者則多以側掛過濾器與上部過濾器，或搭配濾杯與其間充滿特定濾材的沉水式過濾器為主。水流系統的建立，除增加溶氧（dissolved oxygen）與藉由擾動破壞水體成層，同時還具集中污物以促進收集或濾除，以及使生物均勻分布於飼養環境等諸多功能。而若能妥善與照明設備相互搭配，更可營造出波光粼粼的雅緻景觀，或充分呈現出微型飼養環境的迷人造景風格。除此之外，也可藉由特定水流方向與迴路，協助進行諸如水面油膜、食物殘渣，甚至代謝廢物等污物收集，或搭配擾動以降低飼養環境溫度。

水流與過濾設備

效果，尤其在菌床或微生物相的組成與平衡上，不論是底床或海綿過濾器所組成的過濾裝置，都能讓人感到安心與信任，在經濟上也較為節約。相對於氣動式過濾系統，主動過濾系統多是藉動力泵浦推動水流，除施加壓力推送穿越濾材外，還可藉高低位差引導水體，使其依序接受不同濾材的處理，優點是效率較高，然而必須另外為其準備電力與動力來源，同時免不了日常的維護管理，加上多具一定體積與配置空間需求，所以在搭配微型水槽飼養時，往往有一定程度之限制。所幸目前多有迷你外掛或桶狀過濾裝置等商品問世，除強化相關裝置，在處理水量、營造水流，降低振動及噪音的諸多優異功能外，還提供飼養者更多樣的濾材選擇。

物理性過濾

　　物理性過濾，或稱機械性過濾，多是藉特定網目或孔隙間的相對大小差異進行汙物攔阻，當然不同的濾材與處理程序，往往會對過濾效果產生明顯影響。此外，由於機械性攔阻後，還須藉由生物性的分解代謝，因此一旦在瞬時有大量的汙物等待處理，或是水體中存在大量懸浮微粒或泥沙並過於混濁，除會增加物理性過濾的明顯負擔外，還會因孔隙堵塞或溢流等窘況，造成過濾效果不彰，甚至水體滿溢與滲漏等困擾。物理性過濾中經常使用的濾材，多以孔隙或網目不一的泡棉為主。首先，接觸處理水流的濾棉往往迅速髒汙且堵塞，進而影響後續的處理效果，因此必須定期清理；相對於生物性與化學性過濾而言，物理性過濾多可在不造成水質條件明顯改變的狀態下，迅速攔截污物並使水體澄清，然而，處理水量與循環頻率，卻成為影響過濾效果的主要因素。

化學性過濾

化學性過濾是指藉投入部份化學物，並藉由吸附、靜電、結合、螯合或沉降等作用，使水體達到澄清、中和或轉化物質等效果。不過，在使用上由於受到投入化學物種類、濃度與改變水質幅度等不同程度的影響，因此多適合用於飼養水體的前處理，除非在緊急狀態下，否則並不長且不推薦使用。此外，化學性過濾也多須搭配機械性過濾設備或裝置，方能展現其對水質處理的功效。例如針對飼養水體進行前處理時，多會使用分別含有亞硫酸鈣、硫代硫酸鈉或含有特定化學物、金屬離子、鹽類及其濃度的水質穩定劑，以有效除去殘餘氯、氯胺或其他重金屬等有害成分，但這類藉由凝集、吸附或沉降的較大顆粒，若缺乏機械性攔阻為主的物理性過濾，往往難以表現其優異的處理效果。

1		2

1. 物理性濾材：白棉
2. 化學性濾材：完整的濾材應包含物理性、化學性和生物性濾材

水流與過濾設備

微型水槽過濾形式與種類選擇

　　巧妙利用生物間的相互作用，及生物與環境間的微妙平衡，多可在一個幾近靜止的微型水槽中，尋求令人難以置信的迷人景觀。不過這類看似寂靜空靈的造景風格，雖帶有類似日本庭園造景中稱為「枯山水」的濃厚禪意，卻非一般人所能接受或偏好的呈現方式。而一旦在微型飼養環境中，需有一定密度的水生植栽，和分別由魚類與蝦蟹螺貝所組成的飼養對象時，往往須有特殊過濾裝置與巧妙安排，並分別利用物理性、化學性與生物性方式，達到水質管理與飼養環境維護等目的。最常見的過濾形式便屬氣動或氣舉式過濾，主要原理是藉氣泡推升的力量牽動水流循環管線，進行具方向性的移動；而其間可能分別穿越由砂礫或石塊所構成的底床，或由孔隙密度不一的泡棉為材料的濾棉，便可同時達到物理性與生物性的過濾效果，在所有過濾形式上，雖非最具效率的策略，卻異常穩定且具持續

過濾器種類：

1. 外掛式過濾器
2. 外置圓筒過濾器以及功率較小
　 的外掛圓筒過濾器

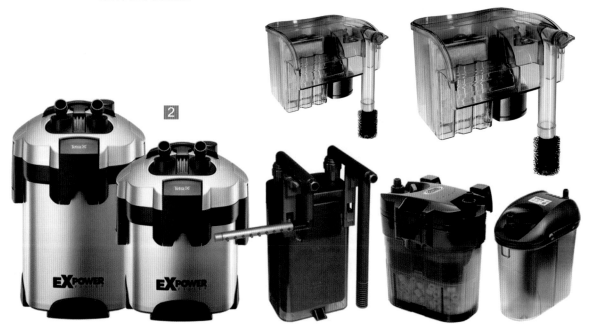

生物性過濾

　　生物性過濾系統或相關設備，多以菌床、活性汙泥或著生於濾材表面或孔隙中的生物薄層，及特定種類組成的微生物相為主，雖然此類過濾單元與參與其中的微生物，難藉肉眼觀察發現並確定種類，然而由其所展現的過濾效果，卻往往是三者中最穩定、溫和與持續的，並多半獲得多數飼養者的信賴與應用。其實在生物過濾系統中參與的微生物，廣泛包含了原核與真核生物，其中亦不乏特定種類組成的原生生物或真菌，不過較為人所熟知，並擔任主要有機廢物分解與氮循環反應者，多分別屬氨 - 氮與亞硝酸 - 氮分解代謝中，具密切相關的 Nitrosomonas 與 Nitrobacter 等轉氨細菌。不過，要隨心所欲並妥善駕馭這些參與生物性過濾的原核或真核生物，多得與其進行良好互動，也就是說，適當進行水體更新、翻動底床，並依序清洗部分海綿過濾器上的濾棉，同時留意環境中的 pH 值、溶氧或溫度變化，甚至在使用水質處理劑或治療劑時稍加考慮對菌床之影響，如此一來，不但能維持對水質調控具正向維護效果的微生物相與菌床，且能確保並促進生物的健康，消弭水質的惡變對生物、環境或管理所造成的風險威脅。

過濾系統維護與管理

　　就一般水族箱的器材設置與相關應用而言，水流系統與過濾系統幾乎是一體兩面，然而在操作與管理實務上卻並非如此，因為縱使氣泵供氣正常或馬達持續運轉，並供應源源不絕的水流，卻難與過濾效果的優異劃上等號，原因在於，流體多半會選擇最方便的途徑，特別是當濾材孔隙已被汙物完全填塞，或濾棉與濾網已因污物大量堆積，而導致流徑完全脫離掌控，更何況那些難以肉眼所覺察的微生物相組成，或底床中氧化層與還原層的微妙消長。即便是微型飼養，也必須選擇合宜妥善的水流系統與過濾形式，針對濾材、菌床或相關器材設備，也須訂定規律性的清潔、維護與更新排程，以確實發揮相關設備效能，並提供飼養生物平衡穩定的水質條件與生態環境。

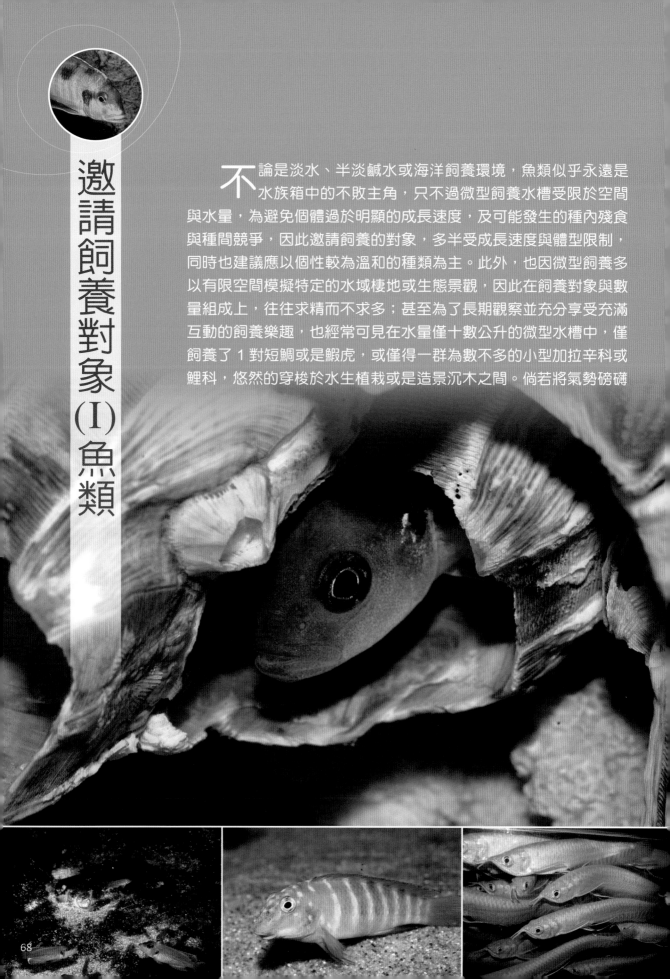

邀請飼養對象(I)魚類

不論是淡水、半淡鹹水或海洋飼養環境，魚類似乎永遠是水族箱中的不敗主角，只不過微型飼養水槽受限於空間與水量，為避免個體過於明顯的成長速度，及可能發生的種內殘食與種間競爭，因此邀請飼養的對象，多半受成長速度與體型限制，同時也建議應以個性較為溫和的種類為主。此外，也因微型飼養多以有限空間模擬特定的水域棲地或生態景觀，因此在飼養對象與數量組成上，往往求精而不求多；甚至為了長期觀察並充分享受充滿互動的飼養樂趣，也經常可見在水量僅十數公升的微型水槽中，僅飼養了1對短鯛或是鰕虎，或僅得一群為數不多的小型加拉辛科或鯉科，悠然的穿梭於水生植栽或是造景沉木之間。倘若將氣勢磅礴

的大型水槽，視作為一幅讓人眼界大開的江山萬里圖，那麼微型水槽，就像是僅能在指端把玩的細膩精品，雖然在規模或格局上難以與前者相較，只不過藉由近距離的仔細觀察，不難能從細膩的線條與色彩表現中，獲得不遑多讓的欣賞樂趣與滿足。在微型飼養水槽中的邀請魚類，因此多以別具型態特徵、豔麗色彩、特殊繁殖行為與種內或種間具良好互動的種類為主；同時藉由與環境妥善的平衡與融合，分別呈現出那一如擷取自天然水域下的一隅清涼舒暢。

	1				5	6	
2	3	4		7	8	9	

1. 以妥善造景搭配物種飼養，多能展現其一如處於自然棲地般的特殊行為
2. 充足投餵且具良好水質的穩定飼養下，多可見到個體配對繁殖與育幼的迷人畫面
3. 混養對象的挑選應分別就活動性、領域行為與食性競爭上進行一併考量
4. 成長迅速且具一定體型表現的銀帶，因為諸多限制而不適宜飼養於微型水槽之中
5. 淡水江魟由於成長速度明顯，即便是繁殖培育幼體，也不適合飼養於微型水槽中
6. 以微型水槽飼養神仙魚請留意空間高度與飼養數量等問題
7. 中小型的食土鯛或幼魚階段，不妨飼養於微型水槽中並可進行近距離的欣賞
8. 部分成長迅速的中大型湖產慈鯛，那怕只是幼魚階段，也不適合飼養於微型環境
9. 中大型的湖產慈鯛多具明顯領域性，空間水量極其有限的微型水槽並不適合飼養

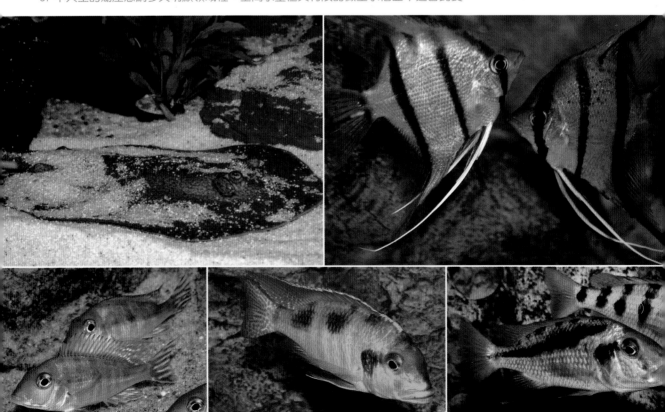

小型加拉辛科 Family Characidae

　　小型加拉辛科經常與鯉科與部份彩虹魚一同以燈魚稱之，主要原因便在於多數種類具有醒目豔麗的體色光澤，或具有成群活動的溫和個性；要區分其間差異其實並不困難：小型加拉辛科在優雅的背側線條上，多分布著單一背鰭與比例型態不甚明顯的脂鰭，而鯉科魚類則缺乏脂鰭構造，但被稱為彩虹魚的種類則是以兩段式的背鰭著稱。諸如紅蓮燈、日光燈、綠蓮燈、露比燈、紅衣夢幻旗或是 *Nannostomus* 屬下的各類小型鉛筆魚，以及造型奇特並在市場中以燕子稱呼的胸斧魚等，皆是別具型態與色彩表現，同時甚獲消費市場喜愛與偏好的南美產小型加拉辛科魚種，除此之外，

	2	3	4
1		5	

1. 體色豔紅的紅衣夢幻旗在翠綠的水草叢間擁有絕佳的色彩搭配（P／王忠敬）
2. 體型最小的小型鉛筆魚－侏儒鉛筆（P／王忠敬）
3. 擁有豔麗體色和帆狀背鰭的珍珠燈是很好的混養對象（P／王忠敬）
4. 體型最小的南美加拉辛跳鱸－火焰跳鱸，是微型缸最佳的混養對象（P／王忠敬）
5. 南美燕子類特殊的體型與生態表現，往往讓環境增色不少，但需留意其可能在受驚嚇時躍出缸外的風險（P／王忠敬）

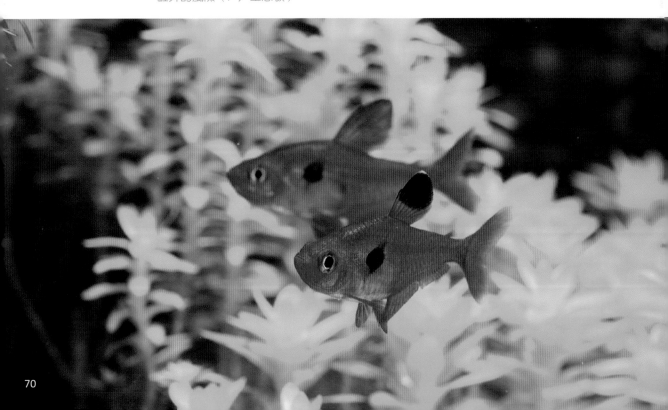

來自於非洲大陸的安東尼燈、畢卡索燈（或作洛洛非燈），以及具有特殊行為與泳動方式的紅金短筆燈，也都是適宜微型水槽中飼養的邀請對象。小型加拉辛科又多被稱為擬鯉，足見其與小型鯉科之相似程度，不過藉某方面而言，卻似乎更具在型態與色彩上的欣賞價值；同時多數種類皆是具有精緻外型、耀眼色彩與群游特性的種類，部份屬別甚至可以色彩或各鰭發展程度，簡單辨識出性別，並在水族箱中具有繁殖可能。不過在飼養上必須留意的是部分如胸斧魚與濺水魚等，在受到驚嚇時多會躍出水面，或是諸如藍剛果燈、俗稱為銀屏的紅目，或是具寬闊背鰭與臀鰭的扯鰭類，多有相對明顯的攻擊行為，或以其他魚隻鱗片或魚鰭為食的特殊習性，故在選擇混養與搭配時應充分留意。

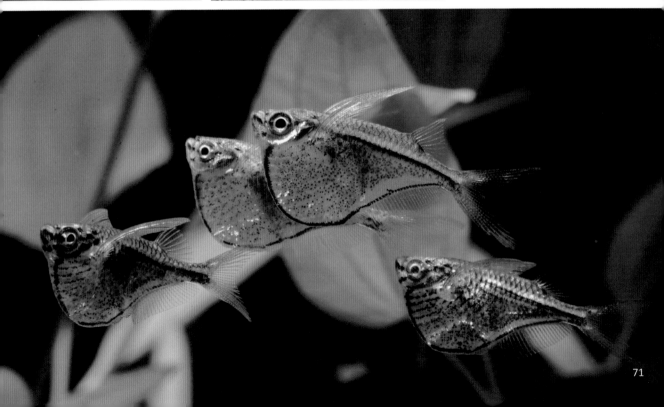

小型鯉科 Barbs

　　以往對於小型鯉科的認識，多集中於迅速穿梭於水層中的斑馬魚、具有對比條紋體色的四間，或是擁有耀眼光澤的玫瑰鯽，但或許因為上述魚種分別具有過於活潑的個性與跳躍能力、可能對種內或種間個體產生過度侵擾，甚至是存在追咬與攻擊等疑慮，因此並不適宜飼養於微型水槽中。不過隨著近年觀賞水族迅速發展，在種類組成與飼養技術創新發展上的迅速轉變，小型鯉科已呈現出完全不同於以往刻板印象中的狀態與特色。例如現今流行於飼養環境中的種類，不但廣泛來自亞洲與非洲區域，同時在種別組成與形質特徵表現上，也逐漸與加拉辛科下的物種不遑多讓；例如若要飼養珍稀罕有的小型鯉科，產自非洲的夢幻小丑燈與加彭火燄鯽，大致可以滿足飼養者的收藏欲望；而想要感受小型鯉科特有的細緻型態與耀眼光澤，近年來始在市場中有穩定供應的鑽石紅蓮燈、火翅金鑽燈或是精靈露比燈等，絕對是微型飼養水槽的首選。除此之外，多數種類的小型

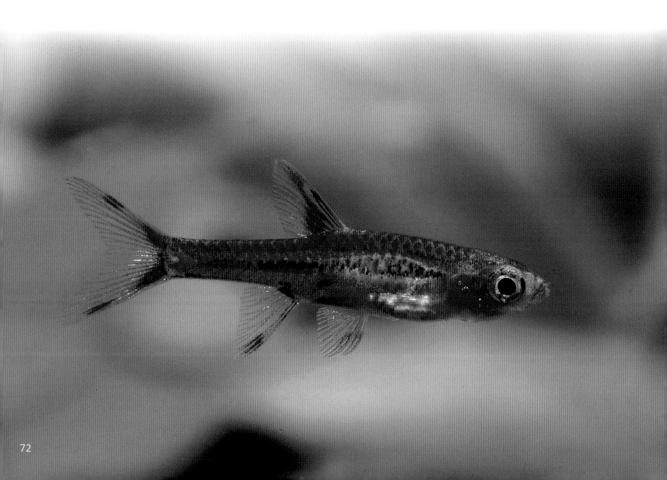

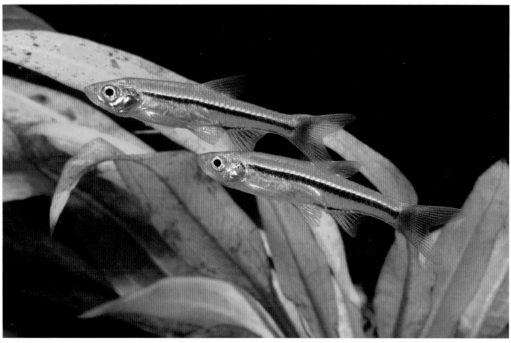

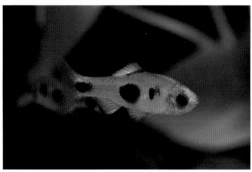

鯉科，也因為多有相對普及的飼養培育與穩定供應，因此在價格上多較加拉辛科平易近人許多。此外小型鯉科中亦不乏許多具有特殊體型外觀或生態行為的種類，在棲息環境中分別以底棲、吸附岩石表面或跳躍行進，或是具有刮食生物薄層或啃食藻類等特性，因此也多在一般欣賞飼養之餘，以少數個體搭配混養進行妥善的水質或環境管理；諸如俗稱為小猴飛狐或白玉飛狐等種類，便是兼具欣賞與功能性，表現相當稱職的工作魚。

2	
1	3 4

1. 體型不到 2cm 的小丑燈系列魚種，可說是微型缸中的首選魚種（P ／王忠敬）
2. 紅尾金線燈是物美價廉的小型鯉科魚類（P ／王忠敬）
3. 非洲也原產許多美麗且體型嬌小的小型鯉科，如圖中的夢幻小丑燈（P ／王忠敬）
4. 體型嬌小的藍背鑽石紅蓮燈（P ／王忠敬）

邀請飼養對象（1）魚類

73

卵胎生花鱂與胎生鱂魚
Guppy, Platy and Molly

　　一般所稱的卵胎生花鱂，所指多為廣泛見於市場中，諸如孔雀魚、滿魚、球魚以及商品名稱分別為摩利或是鴛鴦等多種類，雌性個體藉由直接排出在腹中已充分利用卵黃囊養份，而在產出後即為仔魚型態的特定種類；除此之外，部分型態相似，但卻在繁殖與稚幼苗發育過程中，營養來源供應形式迴異的胎生鱂魚，也多因為成魚型態與飼養方式極為相近，故亦多被包含於此。不論是孔雀、球魚或是滿魚，給人的第一印象多是體健易飼、品系繁多、色彩耀眼奪目，同時具有相對頻繁的繁殖能力以及容易上手的幼魚培育管理。不過若要在微型水族箱中飼養卵胎生花鱂或是胎生鱂魚，建議最好能分別留意個體極佳的跳躍能力，以及部分種類、品系或個體，可能出現的食仔行為；有效克服的方式，除了在缸面加蓋避免跳躍外，同時也多須藉由茂密的水生植栽造景，提供個體或仔稚魚充份躲藏，不然則是須要依據水量空間與密度狀況，適時以分養方式降低環境密度，如此除可有效提升繁殖培育的活存率，同時也多能妥善進行水質環境控制。由於卵胎生花鱂與胎生鱂魚具性別雙型性，加上成熟雄魚具積極追尾行為，並能在數週間見到新生命的誕生，滿足飼養者與飼養對象間的互動需求，因此除可作為微型飼養環境中的邀請對象，同時亦不失為供作親子共同觀察，或學齡兒童生命教育的妥善教材。

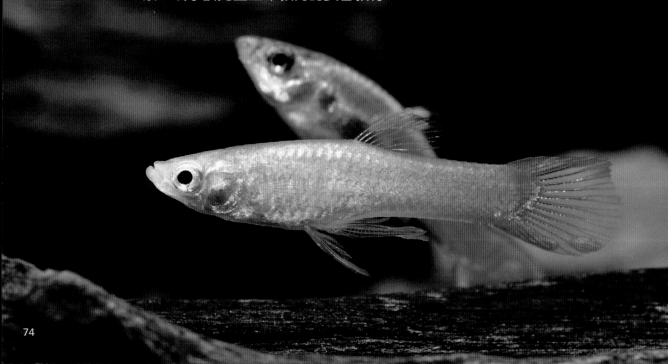

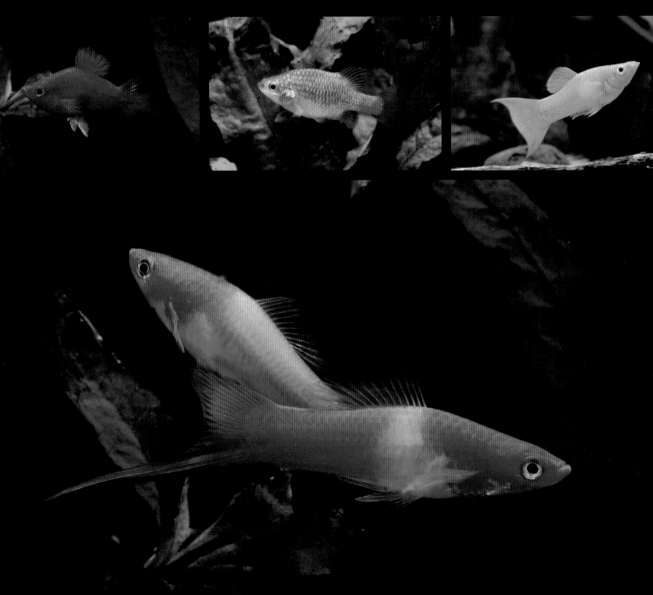

1. 屬於短尾類孔雀的麥晶塔孔雀魚（P／王忠敬）

2. 紅球之類的改良型滿魚，是最多初學者飼養的卵胎生鱂。圖為紅尾噴火箭（P／王忠敬）

3. 屬於胎生魚類的紅尾胎生鱂已經在國內繁殖場成功量產（P／王忠敬）

4. 萊姆茉莉是近來廣受喜愛的卵胎生魚種（P／王忠敬）

5. 繁殖容易的卵胎生鱂魚是許多初學者的選擇對象（P／王忠敬）

卵生鱂魚 Killifish

　　卵生鱂魚廣泛分布於亞洲、非洲以及美洲，且因為其中不乏別具形質特徵或耀眼色彩的種類，加上令人眼花撩亂的種類與品系、地理性變異以及水族品系，以及特殊的繁殖與孵育形式，更重要的，由於多數種類的體長多顯嬌小，但卻多有華麗誇張的顏色、紋路或是光澤表現，因此除被稱為游動的寶石外，同時亦為經常出現於觀賞水族市場，特別是水生植栽造景或微型水槽中的飼養對象。一提到卵生鱂魚，多數人會直接聯想到色澤華麗的非洲產齒鯉，以及成群泳動時閃爍著金屬光澤的燈眼鱂，或是體型修長且具有飄逸各鰭的南美產河鱂，不然則是分布於印度與斯里蘭卡的平額 科物種，雖然這類嬌小精緻且具觀賞價值的卵生鱂魚，向來是微型水族飼養中的主要對象，然而在飼養觀察時，仍須留意可能存在於種內同性的劇烈競爭，以及因為個體具備優異跳躍能力；而在緊迫或水質不佳時躍出缸外的可能，甚至是諸如平額鱂科等部份物種具有的殘食或攻擊特性。除

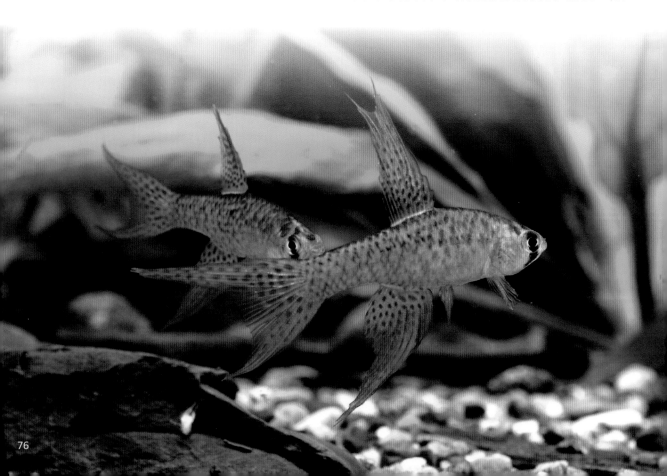

此之外，部分一年生的卵生鱂魚，往往在飼養培育溫度、營養需求與繁殖孵育方式上，具有較為嚴苛的條件，這也是在飼養相關物種時，必須留意之處，不過不論如何，若能欣賞個體獨特的金屬色彩、享受收集種類或品系的特殊樂趣，以及在配對繁殖、卵粒收集與孵化上耐人尋味的特色，仍是讓卵生鱂魚持續受愛好者關注與青睞的主要原因。

2

1　3　4

1. 卵生鱂魚擁有淡水魚中最豔麗的體色與嬌小體型。圖為南美產的燕子鱂（P／王忠敬）
2. 原產於非洲的藍彩鱂是常見的一種美麗的卵生鱂魚（P／王忠敬）
3. 精緻美麗的斑節鱂是微型缸中最適合飼養的卵生鱂魚（P／王忠敬）
4. 少見的北美藍鰭鱂近年來已較頻繁出現在水族市場中（P／王忠敬）

邀請飼養對象（1）魚類

稻田魚 Medaka

　　以往多被置於卵生鱂魚下所描述的稻田魚，一來是因為分類歸屬地位有了重新的解釋，二來則是因為不論就型態特徵、飼養方式與近年來迅速在消費市場中發展的繁多種類與品系（包含地域型變異與水族培育品系），皆逐漸突顯出有別於卵生鱂魚的特色，因此多得另行說明。水族市場中稻田魚的流行風潮，大致以野生供應來源與水族品系為主，前者以產自泰國或越南的小型種類為濫觴，並在 2010 年蘇拉威西七彩稻田魚獲發表並開始商業供應時達到高峰，而後者則以日本供應，以別具色彩特徵之多地域型原生稻田魚，加以改良或選汰後所培育的多樣水族品系為主，並在消費

1. 七彩霓虹稻田魚的發表掀起一陣熱潮（P／王忠敬）
2. 圖市面上俗稱的印度女王燈，是最常見的稻田魚（P／王忠敬）
3. 由日本改良俗稱楊貴妃的青鱂魚品系（P／王忠敬）

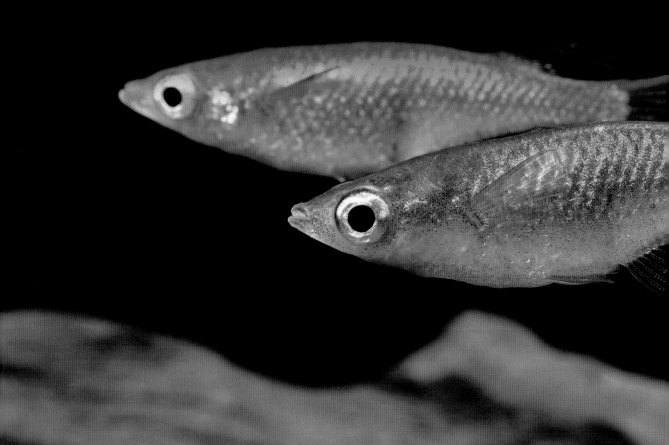

市場中依據個體的色彩、體型甚至是鰭形與眼睛外觀，區分為雪白、銀白、天空藍、桔紅、短身與出目等品系，甚至還為特殊的品系，加諸以梅小玉、竹小玉與楊貴妃等特殊名稱。成熟雄性個體所具有絲狀背鰭與臀鰭游離，加上雌性將卵粒垂掛於臀鰭附近，並趁機會沾黏或纏繞於植栽葉面或苔蘚的特殊繁殖與孵育形式，大概是稻田魚飼養上引人入勝之處。不過在一般飼養觀察上，除須留意種內雄性個體的劇烈競爭行為外，同時避免親種誤食卵粒與幼魚，也是能否成功繁殖並充分享受稻田魚飼養樂趣的主要關鍵。

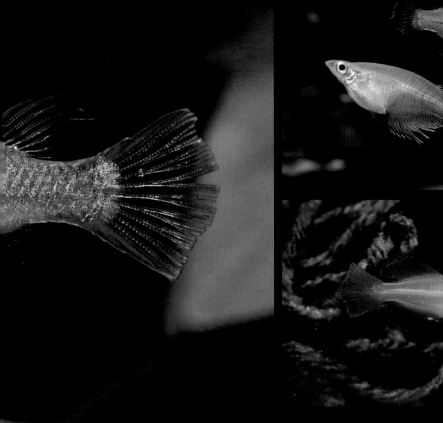
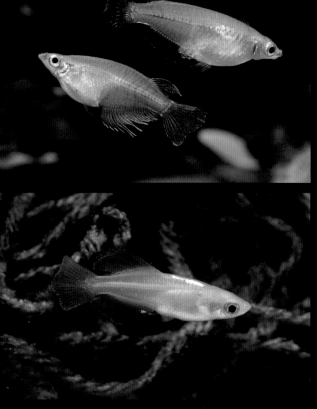

邀請飼養對象（I）魚類

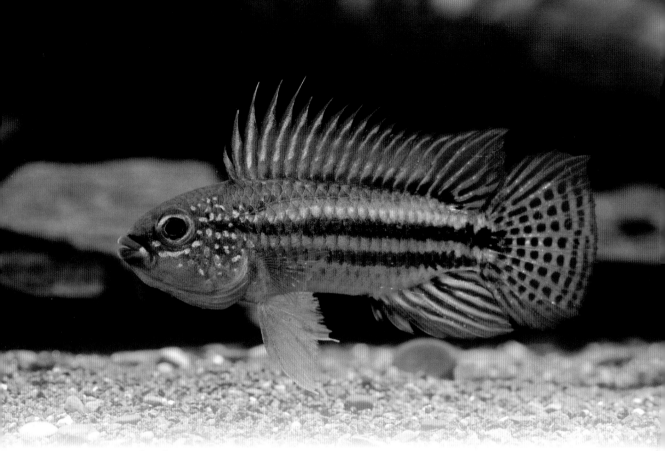

短鯛 Dwarf cichlid

　　一旦提到短鯛（dwarf cichlid），多數人的直覺聯想皆是與南美產的蜂信鱸屬（genus *Apistogramma*）物種劃上等號，不過確實也因為本屬物種具有華麗誇張的色彩型態，同時雌雄間多具有明顯特徵差異，加上組成繁多的種類與品系，以及在水族市場中長達 20 餘年的流通歷程，也難怪一旦提及短鯛，多數人的腦海中立即會浮現出諸如阿卡西短鯛、酋長短鯛、鳳尾短鯛以及伊莉莎白短鯛等種類的華麗身影。不過除了蜂信鱸屬外，其實南美還多有諸如金眼短鯛或荷蘭鳳凰等不同屬別，但卻具有相當欣賞價值與繁殖樂趣的種類，除此之外，在非洲河川與湖泊中，也分別存在著適合微型水槽飼養，並同時兼具型態色彩與繁殖樂趣的種類；前者諸如俗稱為紅肚鳳凰的彩腹鯛，後者則多以分布於非洲坦干依喀湖（Lake Tanganyika），俗稱為卷貝魚或天堂鳥等多種類新亮麗鯛屬（genus *Lamprologus*）與新亮麗鯛屬（genus *Neolamprologus*）物種。不論是產於南美或非洲，偏好酸性或鹼性的種類，皆因為成熟體型多介於 3~5cm 間，因此被以短鯛稱呼；因為相對於體長動輒十數或數十公分的中大型慈鯛，這類在體型份量上顯然微不足道的種類，自然多僅能以侏儒慈鯛（dwarf cichlid）稱之。短鯛之所以備受微型水族飼養喜愛與推薦，主要原因便來自除具有多種類與品系組成，同時雌雄個體間多分別具有特色外型，且充滿複雜華麗的肢體動作外，能在有限空間中進行配對、築巢、繁

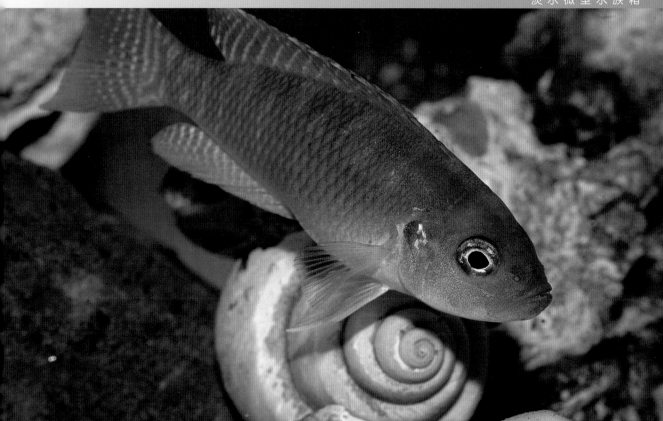

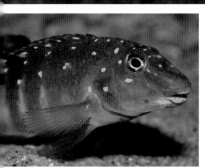 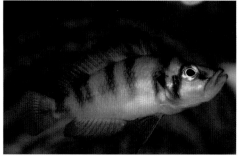

殖與育幼行為的多數種類,無疑成為飼養者進行完整觀察與成就互動滿足的最佳選擇。不過也因為個體間明顯的競爭性與領域性,因此若以繁殖為目的進行飼養,除多以一對為基本單位外,同時在混養對象上也應妥善安排;而如果個體間出現明顯排斥或追咬,也須妥善加以隔離或分養,以免造成劇烈打鬥引發感染甚至死亡。

1		2	
3	4	5	

1. 短鯛的身形份量有限,但卻可展現十足形質特色與魅力,因此經常成為飼養選擇(P/王忠敬)
2. 多以卷貝魚泛稱的新亮麗鯛屬物種,嬌小精緻的外形表現別具欣賞樂趣
3. 底棲性的坦湖慈鯛,由於身形嬌小且形態逗趣,不妨邀請進入微型飼養環境
4. 原產於坦干依喀湖的迷你珍珠虎,嬌小特殊的體型表現很適合做為微型環境之飼養對象。
5. 別具形態與色彩魅力的龍紋短鯛,在商業大量繁殖下已能讓多數人享受其飼養與欣賞樂趣

邀請飼養對象(I)魚類

81

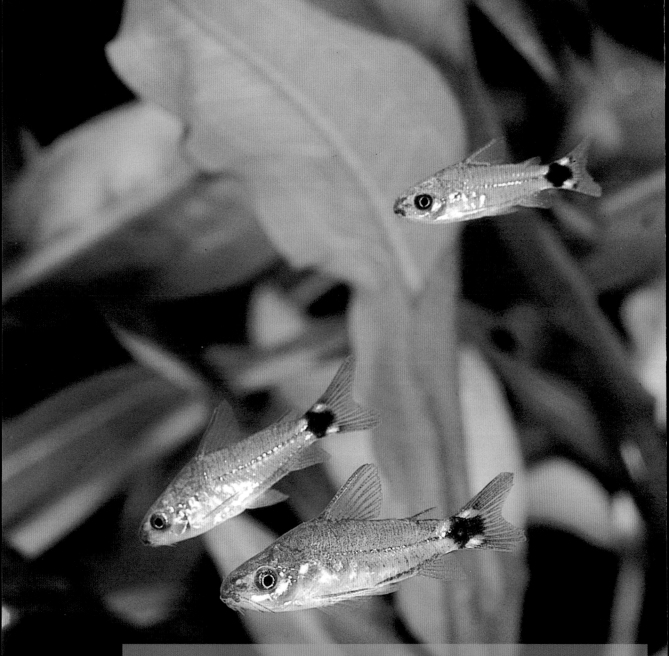

美鯰 Corydoras

　　美鯰或稱為兵鯰，然而在一般觀賞水族市場中，卻多以老鼠魚稱呼，同時其中雖然多由體型相近且具一定親緣的不同屬別組成，但當提到老鼠魚時，卻多習慣以 *Corydoras* 屬作為代表並加以介紹。一般歸納於 A 屬的種類，多以外型嬌小精緻的種類為主，相對的 B 屬卻幾乎是體型超過 6~8cm，甚至最大可達 12cm 的大型種類，當然 C 屬是老鼠魚中的主要組成，佔有種別、分布區域與流通數量上的優勢，但若要論到具飼養難度與罕見於市場者，則多以 S 屬中的種類為代表。就正如部份飼養於水槽中作為工作魚的小型鯉科或鰍科，老鼠魚也具有如此的功能，因此即便是在空間水量極其有限的微型水槽中，仍可見到諸如月光鼠、甜甜鼠、精靈鼠或

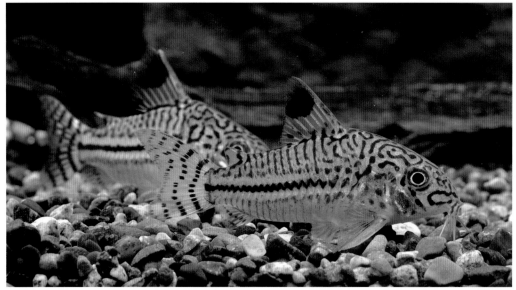

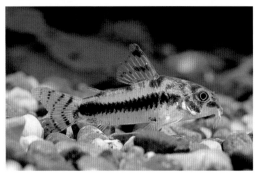

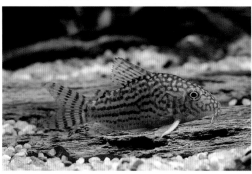

1	2
3	4

1. 喜愛在水層中央悠游的月光鼠，是一群另類的小型鼠魚（P ／王忠敬）
2. 廣受歡迎的三線豹鼠目前已多為人工繁殖種（P ／王忠敬）
3. 體型小巧的娃娃鼠（P ／王忠敬）
4. 市場能見度最高且體色亮麗的紅翅珍珠鼠（P ／王忠敬）

是艾力根鼠等小型種類，而如果空間上有餘裕，加上偏好顏色較為鮮豔奪目的種類或品系，則不妨可考慮活潑好動的紅頭鼠、螢光綠鼠、金線綠鼠以及金珍珠鼠等；而若是想要嘗試特殊體型與色彩表現的進階物種，目前亦已有人工繁殖的太空飛鼠，可以提供截然不同的飼養樂趣與欣賞價值。在飼養此類老鼠魚時，相對較厚的細軟砂層、微弱水流與充足多樣的餌量供應，是讓環境中各類老鼠魚頭好壯壯的不二法門；此外部分種類對於水質或水溫條件敏感，因此在飼養管理上，諸如水流、溫度或是含氮廢物濃度等，也須要時時留意並加以監控管理。

吸甲鯰 Pleco

　　種類與品系組成眾多的吸甲鯰，不但是缸中用以清除殘餌與附著性藻類，具有優異功能的工作魚，同時也因為其極盡特殊的外型特徵與活動方式，因此亦成為飼養欣賞的主要對象之一；特別是近年來在本地多有諸如 L046、L066、L134 及 L333 等特殊種類的繁養殖培育，在幼魚與亞成魚階段所展現的特殊體型，以及份外精緻的體表色彩與紋路，也無疑提供了微型水族環境中，絕佳的飼養對象選擇。一般在觀賞水族市場中被稱為異型的種類，其實種類涵蓋範圍極廣，除了體型嬌小的吸甲鯰外，還包括了造型特殊的鞭尾鯰，甚至是體型動輒數十公分，同時在水族箱中盡顯份量與霸氣的多種類坦克與皇冠豹等；不過受限於空間水量及混養對象的安排，因此出現於微型水槽中的飼養對象，多數以特定種類的繁殖個體、幼魚與亞成魚，或是本身最大體型不超過10cm，或是在份量與成長速度表現上能與飼養水體相襯的小型種類為主。不過雖然受到體型限制，然而現身於微型水槽中的各類吸甲鯰、棘甲鯰、骨甲鯰與鞭尾鯰，卻在欣賞價值與食藻能力上絲毫未有折扣，例如全身由黑白對比色澤及鮮明條紋或網紋形式為主的 L046、L066 及 L333，便是水槽中極為醒目的飼養對象，而在體側分布著豔黃斑點、具有通紅體色，或是在唇部具有軟質肉

棘的黃翅黃珍珠、紅軍艦鯊及大鬍子
異型，也多是備受觀賞水族市場偏好
的種類，甚至隨著商業性繁殖培育，
多有大帆、長翅、短身、藍眼或是花
斑等特殊表現型式的品系不斷創新。
雖然同屬鯰科魚類，然而有別於美鯰
可利用腸道輔助呼吸，吸甲鯰或棘甲
鯰多偏好高溶氧的流動環境，同時多
以刮食藻類、生物薄層或撿拾餌料碎
屑為主要食物來源，且多數種類對於
強光呈現明顯忌避。因此在選擇飼養
上，除須考慮種別組成、成長速度與
最大體型外，在水質控管、搭配造景
與混養對象，以及不同物種的空間利
用上，皆須充分妥善的仔細考慮。

1	4
2	
3	

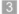

1. 部分中小型的骨甲鯰或體型嬌小的幼生
　階段，常多以微型環境飼養觀察
2. 俗稱為小精靈的種類，在飼養環境中多
　能同時呈現欣賞樂趣與清除藻類的功能
3. 別具特色的骨甲鯰，在飼養環境中多具
　有欣賞與控制藻類的雙重功能
4. 對於部分中小體型的骨甲鯰，微型生態
　飼養環境亦多具有繁殖或育幼功能

邀請飼養對象（1）魚類

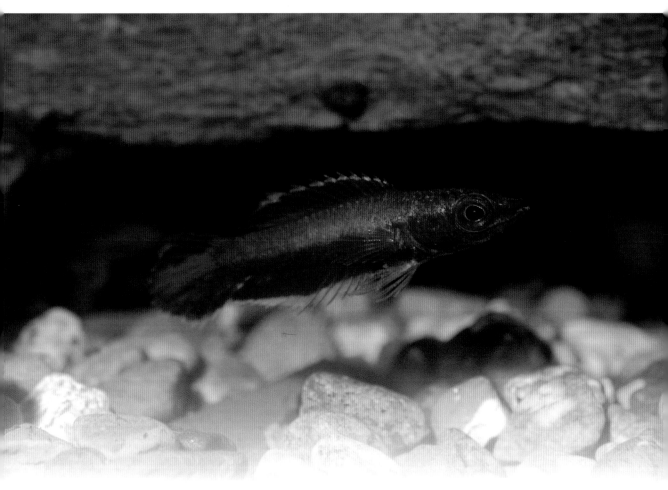

迷鰓魚 Colisa and Betta

　　迷鰓魚係指個體在鰓蓋內緣具有可供輔助呼吸的迷器，同時多可藉由呈現花瓣狀的骨質構造，以其相對廣大的表面積，以及密布其上的微血管，搭配吞嚥空氣進行氣體交換；因此即便身處低溶氧的止水環境，甚至是脫離水體後的潮濕環境，個體多能保持至少 2~3 分鐘的活存能力，在在突顯個體對於惡劣甚至極端環境的優異適應能力。事實上在觀賞水族市場中，具有迷器的魚種不佔少數，從具特殊競爭行為的接吻魚，以及在繁殖前會銜草築巢的巨攀鱸，或是持續為市場中熱門魚種的各種類與品系，商品名稱為麗麗或馬甲的絲腹鱸，以及造型細膩精緻的多種類原生鬥魚，與近來市場備受關注與討論的鱧魚（snakehead），皆屬於迷鰓魚種；只不過在依據體型與成長速度差異，將不適於微型水槽飼養的種類予以扣除後，便多以 *Betta* 屬、*Parosphromenus* 屬、*Sphaerichthys* 屬及 *Colisa* 屬下的小型種類為主。多數種類的迷鰓魚，在種內或近似種間，格外是成熟雄性個體之間，具有明顯的競爭性或爭鬥性，特定種類則甚至會出現非死即傷的猛烈追咬，因此在搭配混養上，必須格外留意。此外這類迷鰓魚也多具

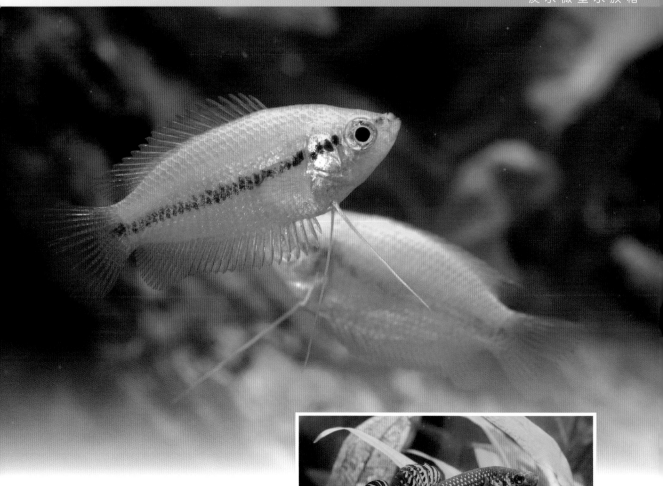

有令人難以置信的跳躍能力，因此不論是各類野生 *Betta* 屬鬥魚，或是二線鬥魚與巧克力飛船等，在飼養環境除須份外幽靜並具隱蔽性外，同時在飼養容器上方，還多須具備防止彈跳的透明上蓋。而如果想在微型水槽中嘗試繁殖，倒也不是困難的事，但建議最好能先藉由翻閱相關資料，充分了解種類在繁殖上，究竟是採以口孵、水面上或水下泡巢等形式，再為其準備可供繁殖築巢的輔具，相信便可充分體驗以微型飼養水槽照養與欣賞迷鰓魚的完整樂趣。

1. 二線鬥魚屬是迷鰓魚中體型最為迷你的一群。圖為歐納提二線鬥魚（Ｐ／王忠敬）

2. *Colisa* 屬下的黃金麗麗，是屬於體型較小的種類（Ｐ／王忠敬）

3. *Betta* 屬原生鬥魚是族群最龐大且受歡迎的迷鰓魚。圖為馬哈采鬥魚（Ｐ／王忠敬）

邀請飼養對象（Ｉ）魚類

彩虹魚

水族市場中所稱的彩虹魚，其實不單指特定的科屬或種類，而是其中涵蓋了許多在外型特徵上極為相似，或棲地分布與地理位置多有關聯的物種；當然，也因為此類魚種多具豔麗體色與優雅外型，所以才有彩虹魚的特殊稱呼。擁有嬌小體型的種類，包括來自於印尼、新幾內亞、馬達加斯加島及澳洲淡水環境中的種類，其中除不乏具有修長鰭條與流線外型的種類，同時雌雄個體間亦多具有顯而易見的形質特徵差異；例如俗稱為燕子美人或小仙女的種類，或是相當受到市場關注的甜心燕子、大帆珍珠燕子與七彩霓虹，便因為外形嬌小精緻，而十分適合飼養於微型水槽中，而近年來陸續由印尼或新加坡轉口輸入，帶有濃烈金屬體色的橘子霓虹珍珠燕子及血叉尾黃金燕子，也迅速成為市場中備受歡迎的物種。多數種類的彩虹魚，偏好流動、清澈同時具有相當溶氧的硬水環境，同時強光與相對偏高的pH值，也多能讓個體展現十足活力；特別是多樣性的餌料，以及以活餌、生餌及薄片飼料相互搭配的投餵管理，除能突顯個體體色外，還多能滿足個體的營養需求。如果能在缸中同時飼養雌雄個體，並加諸妥善的水質與投餵管理，以及可供個體產卵的浮性基質，往往不消多時，便可見到個體在彼此追逐配對後，在水草叢或棕櫚纖維中產下色澤艷麗醒目的圓形黏著卵粒。

1. 年前在新幾內亞發現的橘子霓虹珍珠燕子，現已成為熱門的藍眼類彩虹魚（P／Hans-G. Evers）
2. 前幾年才輸入市場的血叉尾黃金燕子（P／Hans-G. Evers）
3. 俗稱為彩虹魚或美人的種類，在挑選飼養種類時需格外留意空間需求與最大體型

蝦虎

近年來分別由臺灣東南沿岸捕捉的多種類蝦虎、鴿鯊、禿頭鯊及環帶蝦虎，多以其俏皮姿態與豔麗色澤讓人為之驚豔，配合分別由東南亞、南美以及非洲所輸入的多種類蝦虎、彈塗魚以及塘鱧，無疑讓這類具有底棲習性，同時多具特殊行為的小型魚種，成為觀賞水族市場中，極受關注與喜好的新興飼養對象；而這類魚種之所以在微型水槽中備受歡迎，主要原因除了嬌小精緻的體型外，存在於性別間的明顯體型與形質特徵表現，以及逗趣的外觀與生態習性，也讓諸如橙斑吻蝦虎、黃瓜蝦虎、環帶蝦虎與明潭吻蝦虎等本地產種類，以及諸如周氏吻蝦虎、白頰蝦虎以及皇后塘鱧等分別產自中國大陸及新幾內亞的外來物種，成為微型水槽邀請的飼養對象。多數種類的蝦虎，都具有底棲與穴棲的行為特色，同時種內與種間亦多存在因競爭食物與活動空間，而具有的領域性或不時挑動的追逐行為，不過飼養者僅須稍加調整環境造景，或藉由充滿縫隙與孔穴的造景配件，便能有效區隔並輕易消弭個體間的競爭，甚至在穩定飼養下，還多可在岩塊與底砂交界的縫隙處，見到個體配對並產下水滴狀或呈現樽型微小卵粒。部分種類雖然身形嬌小，但卻具有伏擊或吞噬小魚的習性，因此在搭配混養時，也多需稍加留意並妥善安排。

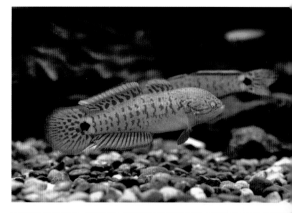

1. 七彩塘鱧是體色最鮮豔的小型塘鱧（P／王忠敬）
2. 中國產的白面蝦虎，是最強健且具有美麗喉部條紋的吻蝦虎（P／王忠敬）
3. 俗稱的〝小蜜蜂〞是一種小型的蝦虎魚，喜歡半淡鹹水的環境（P／王忠敬）

海龍及淡水河魨

　　如果一般的觀賞魚皆難吸引您的留意與青睞，那麼不妨嘗試一下這造型與行為盡皆奇特，但在飼養管理上卻不會過於麻煩的海龍與淡水河魨。與一般觀賞魚相較，海龍明顯延長的體幹與吻端，以及特殊的繁殖與育幼方式，往往讓牠們在飼養上充滿一抹神秘，因為當多數人們對於海龍的認知與相關資訊皆來自書本網路的同時，但在微型飼養水槽中，我們卻有機會一睹海龍的別緻型態與逗趣行為。許多人或許會認為具有細小且延長吻端的海龍，恐怕在投餵上十足困難，更何況多數種類多僅以活餌為食；但其實對於體型在15cm以上的個體，直接投餵黑殼蝦即可，而體型約莫8-12公分者，除可以供應自型孵化的豐年蝦無節幼蟲（nauplii）外，亦可挑選抱卵的黑殼蝦，如此不但可以讓個體充分飽食，還可欣賞到海龍如何藉由

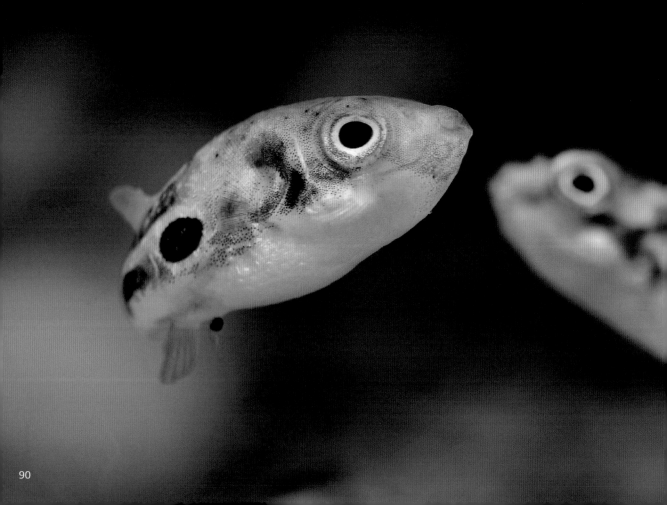

複雜且特殊的顛倒姿態，由黑殼蝦的下腹部偷食卵粒。不過若是以海龍為主要飼養對象，建議在環境中最好能盡量降低水流對個體的過度刺激，同時以微弱光照讓個體處於穩定妥適的環境；此外適當的隱蔽物，以及供應無虞的餌料，也多是持續飼養個體，甚至觀察彼此配對與育幼的技巧要件。

1	2
	3
	3

1. 小型河魨類多具有滑稽逗趣的外表，同時對於飼養空間需求有限，因此很適宜以微型水槽進行飼養

2. 穩定適應於飼養環境下的紅斑馬娃娃，由成熟雄性個體呈現出極為特殊的婚姻色

3. 無棘海龍可以生活在純淡水水域（P ／王忠敬）

4. 體型僅 3cm 左右的迷你棘龍，也是海龍的近親（P ／王忠敬）

邀請飼養對象 (II) 水生植栽

微型水槽對景觀植栽的需求多半關係密切，一來是為呈現特定棲地形式與生態景觀需求；另一方面，則是為在有限水體中，完整建構具穩定生態循環的飼養環境，而具有光合作用能力，同時亦能有效轉化特定物質，並促進環境自淨功能的各類苔蘚與水生植栽，自然成為兼具景觀鋪陳與水質維護等多功能的邀請對象。不過水生植栽組成琳瑯滿目，除有分別來自北美、南美、非洲與東南亞的各式種類與品系，還不乏為滿足觀賞水族需求，而培育創作出別具形質特徵或色彩表現的水族品系，當然在專業期刊或網站上持續發表的新種，也多造成愛好者競相追逐，相關例子可在諸如椒草、太陽草、鼓精草與近年來異軍突起的皇冠草等種類中，一窺市場熱潮之端倪。因此若要將所有可供微型水槽栽培的水生植栽完整列出，除難以蒐羅盡數而恐有遺珠外，也非有限頁面所及。所以僅針對微型水槽的特殊環境、有限空間與照養設備，以易於讓初學者入手，同時又能滿足景觀與棲地營造需求的種類著眼，將可運用於微型水槽造景中的苔蘚或水生植栽，依景觀鋪陳及配置上的操作實務，一併考量苔蘚或植栽的生長形式與速度，作為下列區分與簡單介紹。

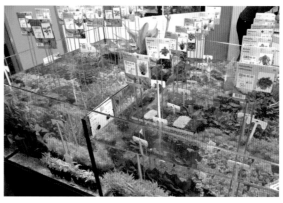

1	2
3	4

1. 不同色系的水生植栽，方便飼養者在景觀營造上進行選擇搭配
2. 精緻的包裝方式與便於栽植的各類植栽，讓微型生態飼養更顯簡易與便利
3. 針對微型生態飼養所開發出不同包裝形式與種類組成的各類植栽
4. 水族市場中種類繁多的販售植栽，在組成與多樣選擇上絲毫不輸其他飼養物種

邀請飼養對象（II）水生植栽

前景草

　　一般所謂的前景草，指的是植株高度有限、生長速度緩慢，或生長形式多以匍匐莖發展、平面遮蓋或表現層次感的相關種類，基於上述考量，一般作為前景草的種類，除植株高度多半介於 2~5cm 間，同時多以符合需求規範的苔蘚、小型鼓精草、牛毛氈、特定種類的淡水大型藻類，或諸如矮珍珠、迷你矮珍珠，及特定種類的椒草為主。前景草的高度有限，除作為景觀鋪陳與妝點外，同時應用得宜，一方面可有效修飾過於空曠的前景表現，另一方面可引導飼養生物在穩定妥適的狀態，主動接近欣賞面；不論作為多數觀賞性甲殼類的覓食場所，亦或提供諸如南美或西非短鯛安全育幼的活動場所，目的皆是讓飼養對象可與愛好者做近距離互動。前景草的高度相對較矮，所形成的特殊造景配置與風格，卻恰巧成為整個飼養缸中，距離光源最遠，或必須承受在水層深度削弱光照品質後，在照度、

色溫與波長組成上相對具明顯消長的照明狀態。不過所幸在微型水槽中，水深表現多在 30cm 之內，因此要適當選擇光源、修正照明區域與照射時間，同時選擇對光照品質及強度須求不同的種類或品系，便能充分克服此一問題。值得提醒的是，前景草看似是整體景觀的配角部分，但由於涵蓋面積通常超過平面的 1/2~1/3，加上多以茂密或交疊形式快速生長，故在日常管理中，應定期施以修剪或重植，以免積壓於下的區域發生明顯消長或持續死亡，同時也可順道對底床進行管理。

| 1 | | 3 |
| 2 | | |

1. 葉形圓潤的矮珍珠草、形態細緻的鹿角苔是標準的前景草（P／王忠敬）
2. 小型的鼓精草也可以做為前景草（P／王忠敬）
3. 宛如草皮般層層相疊的挖耳草（P／王忠敬）

中景草

　　在氣勢磅薄的大型水槽中，欣賞面之後 1/2~1/4 間的區域，多被用作中景草或主景草的主要栽植位置，同時會搭配造型特殊的沉木或岩塊，藉以突顯視覺欣賞焦點及整體構圖重心。不過由於微型水槽的景觀深度多介於 20~40cm 間，在視覺深度極為有限的狀態下，中景草與主景草多半融合為一難以加以細分，並且多以別具葉面形質特徵、特殊生長形式，或能強調造景主題或特色的種類為主。在傳統造景呈現中，中景草多以諸如紅蝴蝶、荷根、芋頭、小榕、鐵皇冠或鹿角鐵皇冠等種類為主，不過在講究造型精緻細膩，同時強調生態景觀與風格呈現的微型飼養中，中景草往往會挑選更具特色的種類；特別是近年來陸續發表的四色睡蓮（*Nymphaea* sp.）、青木蕨 (*Bolbitis* sp.)、特定種類的鼓精草 (*Ericaulon* spp.) 或太陽草，以及多種類與品系組成的簀藻及眼子菜等，皆是經常可見的造景植栽選擇。相對於前景草，中景草多半沒有比例鮮明的栽植區域，而與後景或

背景草相較，也多無以數量或密植方式取勝的安排，但卻也因為如此，別具
形質特徵、葉面紋路與色彩，乃至整體表現與生長形式的中景草，卻往往是
欣賞目光的焦點。除藉由種類的挑選與安排，突顯棲地營造的主題外，同時
也區隔了前後景、形塑立體景觀，使飼養魚隻或蝦蟹更加適應，進而消弭個
體間因競爭空間可能導致的劇烈追咬、驅趕或爭鬥行為。

1	2
	3

1. 翠綠的三角葉很適合做為中景草
 （P／王忠敬）

2. 中大型的鼓精草種類也適合栽種在
 中景的位置（P／王忠敬）

3. 葉底紅之類的紅色系水草具有畫龍
 點睛的效果（P／王忠敬）

後景草

　　顧名思義，或以背景草稱呼的後景草，主要栽植位置多半是離欣賞面最遠的相對位置，或具襯托、巧妙遮蓋、掩飾背景與相關照養設備等主要功能。在許多造景缸中，多會以過於單調的黑色或藍色膠片貼於缸壁，藉以隱藏水槽背後複雜的管線設施，或矯情地使用了商品化的造景片或風景片，一來若人工氣息過於濃厚，與生態造景就有明顯牴觸；另一方面，往往在以生態或棲地營造為主的飼養概念下，難以尋覓在景觀或構成物種下相符的呈現景觀，因此最自然且符合微型飼養概念的方式，便是依據實際需求，選擇適合的後景草。不論是形態纖細飄逸的水蘭以及綠宮廷草（*Rotala rotundifolia*），或別具氣勢的蔥頭、氣泡椒草及小噴泉（*Crinum calamistratum*），亦或可快速成長，迅速形成茂密植栽景觀的大莎草、寶塔（*Limnophila* sp.）與水車前（*Ottelia* sp.）等，皆是符合後景栽植期待

1 | 2 | 3
　　| 4

1. 越南百葉成長快速，很適合做為中後景草（P／王忠敬）
2. 可創造出帷幕背景感的水蘭
3. 顏色翠綠且生長快速的綠宮廷草，是常見的中後景草種
4. 利用前中後景水草和簡單的造景素材搭配，便能創造出層次分明的微型水草缸

與需求的一般性種類。後景草的生長速度相對較快，加上迅速抽高與擴散至近水面處的茂密形式，以及特定的生長與葉面形態，多烘托出華麗並充滿生機的景觀氛圍；好處是可讓景觀充滿天然棲地的野趣，同時可降低個體在競爭或追逐時，不慎躍出缸外的風險，但可能存在的風險，卻分別具有對前景或中景造成明顯遮陰而影響生長、在非光照狀態下迅速消耗環境溶氧，甚至是在競爭性生長上造成特定營養成分的過度吸收與損耗，而讓飼養者必須頻繁的追肥。不過不論如何，同時擁有前、中與後景的水生植栽安排，不但讓景觀呈現絲毫不受微型水槽中有限空間的侷限而更顯立體壯闊外，同時在區隔與協調飼養魚隻與蝦蟹的活動水層、降低追咬與提供仔稚苗躲藏與順利成長上，也多有正向助益。

邀請飼養對象（Ⅱ）水生植栽

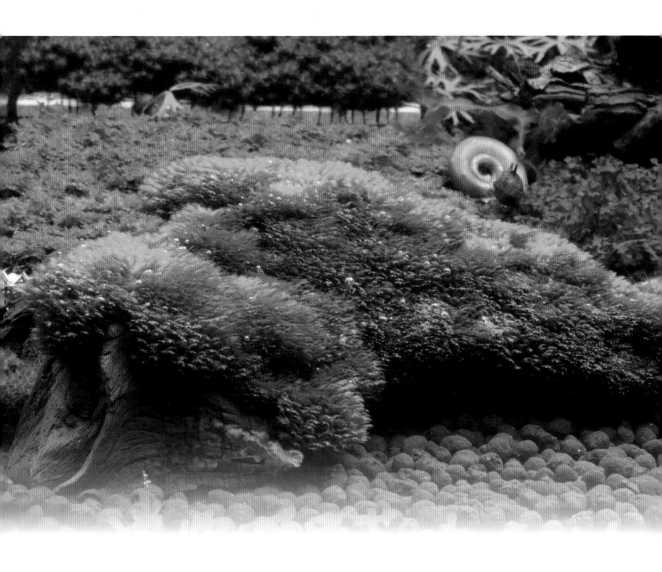

沉木或石塊

　　為迎合消費市場中逐漸興起的微型飼養風潮，因此相關販運業者或水草栽培場，乃至於小型生產溫室中，多有供應將特定苔蘚或水生植栽搭配於沉木、鐵網、岩片或石塊上，同時已完成固定及一定生長培育的相關商品；近年來更因為水晶蝦與蘇拉威西蝦等小型觀賞性甲殼類的飼養熱潮席捲水族市場，而推出了以竹炭管搭配多種類苔蘚的蝦屋，一方面提供個體攀附、藏覓與攝食之功能，另一方面，則能與環境妥善融和而不致過於突兀。這類以隨手取用 (ready to use) 為主要概念而生產的商品，不論是一般常見的三角墨絲、鹿角苔、迷你矮珍珠、珊瑚墨絲或是黑木蕨，亦或是分別以鐵網、玻璃片、石塊與沉木為生長基質所呈現出的商品，主要標榜的特色便是飼養者在購回後毋須再進行繁複的除新栽植、耗時培育或是搭配調整，而僅須將具有一定外觀表現的苔蘚或水生植栽，直接放置於造景

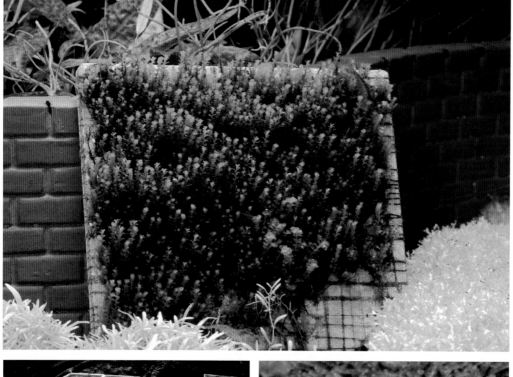

中，即完成了方便迅速的造景；而廣泛的應用
形式與涵蓋範圍，不但囊括了前、中與後景，
同時也在簡易操作與方便的後續管理中，免除
了不必要的培育時間。不過在使用相關商品進
行造景鋪陳時，仍須留意可能潛藏的風險，例
如部分培育環境多會藉由施肥或除藻操作，以
維持商品相對較佳的形質表現，然而殘留的肥
料、金屬鹽類甚至是農藥，多會造成飼養生物
在健康甚至是活存上的影響；除此之外，可能
隨相關植栽吸入缸中的薊馬、水螅、渦蟲或是
螺類等汙損生物，也應充分留意並加以排除。

1	2
3	4

1. 將苔蘚類水草綑綁於沈木上，
 已成為水族商家普遍的一種販
 售商品（P／王忠敬）

2. 也可將苔蘚類水草固定在磁磚
 上來進行造景（P／王忠敬）

3. 在微型生態飼養與其景觀鋪陳
 中，形態與色彩多變的苔蘚往
 往是重要取材種類

4. 將莫絲綁在陶瓷洞穴上來美化
 也是一種方式。圖為玫瑰莫絲
 （P／王忠敬）

邀
請
飼
養
對
象
（Ⅱ）
水
生
植
栽

浮草

　　諸如蘋果蓮（*Limnobium laevigatum*）、品萍或是滿天星（*Nitella flexilis*）等種類，由於其生長形式與區域，多以近水面處或水面上方為主，因此多以浮草或漂浮水草稱呼；當然部分像是鹿角苔等水生植栽，若以特定的形式或環境加以培育，例如使其漂浮於水面處，也可是作漂浮性水草，提供飼養環境及景觀全然不同的功能與視覺感受。由於浮草特殊的生長形式，因此多半選用在深度相對較淺、飼養或造景環境具有相對寬闊與開放表面，以及多由上方進行觀察與欣賞的飼養環境之中；因此經常可見浮草的栽植與培育環境，除了部分造型特殊的玻璃或壓克力水槽外，多有極高比例是以類似花器般的淺盆、碟或水缸等形式呈現。而也因為這種特殊的

1	2
	3

1. 體型較大的布袋蓮恐怕並不適合種植在微型缸中（P／王忠敬）
2. 部分浮水性的種類也多呈現截然不同的形態特色與景觀魅力。圖為槐葉萍
3. 沒有根的金魚藻是一種漂浮性水草，生長迅速且容易種植

容器形式，以及多以上方藉由俯視角度呈現的景觀鋪陳，一此一來飼養其中的生物多以背部形態或色彩為主要欣賞重點，另一方面，則在種類挑選與組成數量上，有了截然不同的轉變；例如在此類以俯視為主的景觀中，便多以諸如蘭壽或土佐等特定品系的背視金魚，或是近年來頗受市場關注，具有多品系與形質特色表現的日本青鱂為主要飼養對象，而向來被視作不二首選的玻璃水槽，在此也巧妙的轉變為淺盆、略具深度的碟，或造型饒富趣味的陶缽等形式。

邀請飼養對象（II）水生植栽

挺水植栽

　　如果飼養對象與容器的相互搭配，具有明顯彈性與自由組合的發揮空間，那麼應用其間的水生植栽，又何必一定得受到水域的限制，而不能朝向脫離水域的空間發展，或是同時兼具有陸景、水景與空域間的立體呈現。基於這種概念，於是有了挺水植栽的出現，不論是盎然直立的水劍或是傘莎，或是擁有豔麗與多變色彩的鳶尾，甚至是葉面寬闊別具霸氣的秋牛與象耳，多是其中的代表。或許有人會覺得這類挺水生長同時別具形態份量的植栽，應該是屬於庭園造景或是大型景觀營造中的邀請對象，並不符合

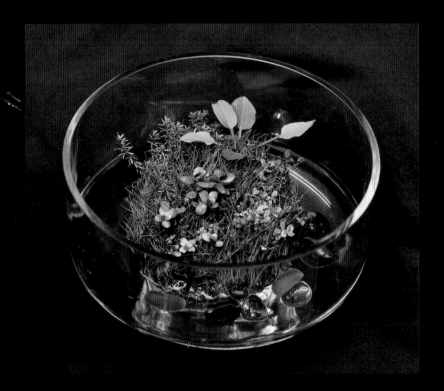

| 1 | 2 |

1. 挺水性的水生植栽，多讓環境景
 觀脫離空間限制，並讓飼養欣賞
 饒富趣味
2. 侘草的出現，提供水族造景另一
 種想像空間

微型水槽的環境設定與飼養須求，然而換個角度，就正如園藝中經常可見的
盆景一般，雖說多人合抱的神木確實氣勢驚人，然而若能以其獨特神韻與迷
人生長態勢，濃縮於一方盈握的雅緻花器中，不更顯其耐人尋味的欣賞樂趣？
其實在微型飼養水槽中的挺水植栽，要表現的便是這種饒富趣味的特殊景觀，
藉由適當的種類選擇與生長管理，多可在有限空間中，盡可能發揮無限創意，
表現同時融合水域上下風情的特殊景觀。近年來由日本 ADA 所引領的侘草
（Wabi-Kusa）栽植與造景風潮，便是其中最好的例子。

光照與施肥管理

當提到水生植栽的培育、日常管理與景觀鋪陳,多數人會立即聯想到煩瑣的營養添加、二氧化碳擴散供應,甚至是令人難以入手理解的眾多水質參數組成,與其間仿若牽一髮而動全身的複雜關聯;事實上在水量低於30公升以下的微型水槽飼養中,大可免除書本上複雜專業的詳盡說明,而僅需具備簡易的營養需求、能量與相關物質循環的粗淺概念即可。光照下水生植栽利用其他水生動物呼吸代謝出的二氧化碳,搭配光照與水,形成可產生氧氣與糖類儲存的光合作用,而在非光照或夜間時分,則與其他水生動物一般行呼吸耗氧,因此妥善搭配光照時間,並確保在光照啟動前仍具有充足的溶氧,大致便符合基本環境管理需求。至於水生植栽生長需求

的養分,則因為水體空間、水生植栽數量與密度盡皆有限,多半毋須大費周章的鋪設底部加熱線圈、基肥或依據不同營養需求與根系發展,挑選並搭配多層次的底材使用,而僅需以植入式的條狀或錠狀根肥,以及日常管理中的換水操作並適度追加液肥,便能讓景觀常保翠綠動人,並呈現蓬勃興盛的生長態勢。

| 1 | 2 |

1. 不同的種類往往具有不同生長需求與環境偏好,在選擇搭配時建議能妥善考慮
2. 在光照,肥料和二氧化碳的適當配合作用,方能讓水草充分展現出應有的豔麗色彩

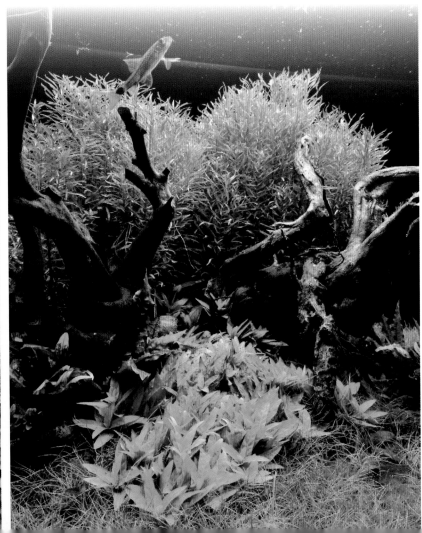

邀請飼養對象 (III) 蝦蟹類

觀賞蝦類熱潮席捲水族市場的近十年，不但讓水族愛好者見識到了各類淡、海水與半淡鹹水節肢動物甲殼類的多變色彩與型態魅力，同時也大幅的調整了人們對於水族箱中飼養對象的邀請考量；也就是說在新近的觀賞水族市場中，水族箱中的飼養對象，已不再拘泥於必須由各類軟、硬骨魚類為主角，取而代之的，反倒是活動空間有限、對水量需求不高，但卻具有更高度飼養與欣賞樂趣，以及繁殖可能性的多種類節肢動物，而其中，具有修長俊俏外型的長尾類、向來以威武形態著稱的短尾類，以及造型奇特的異尾類，也就是一般人印象中的蝦類、蟹類與寄居蟹等物種，便由原本僅為方便控制水質與協助移除殘餌的配角，躍升為飼養環境中的耀眼明星；格外是近幾年分別由日本、歐陸、北美與亞洲地區引進的多種類米蝦、新米蝦與螯蝦等物種，不但豐富了觀賞水族飼養欣賞與繁殖培育的對象，同時由於多數種類皆具有精緻外型與耀眼奪目的色彩，因此更適宜作為淡水微型水族箱中的飼養對象。

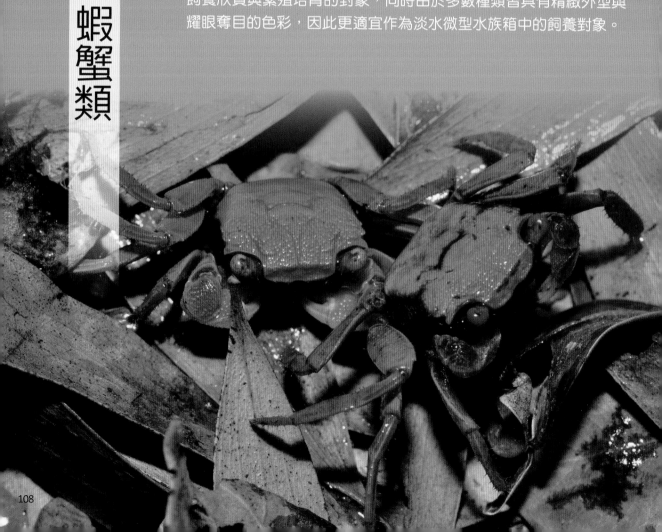

除此之外，由於微型水族飼養的基本架構，多是以均衡的生態與能夠自給自足的物質循環為出發點，因此這類在環境中扮演盡職分解者角色的節肢動物甲殼類物種，也自然成為邀請飼養的首輪對象。喜歡收集種類的愛好者，來自於蘇拉威西島上古老湖泊的多種類蘇拉威西蝦，絕對是同時兼具種別與品系多樣性的不二首選，而想要嘗試繁養殖培育，甚至藉由交配選育逐步建立特定個體表現以及品系，諸如水晶蝦、玫瑰蝦或琉璃蝦等米蝦或新米蝦屬物種，亦是不錯的選擇；而如果只是為了妝點飼養環境，並為具有主題特色的棲地造景增添色彩與活力，部份淡水蟹類，乃至於是生態行為皆極盡特殊的非洲產淡水寄居蟹，與分布於南美的魔蠍（*Aegla araucaniensis*）等異尾類物種，也都是相當值得推薦的飼養對象。

米蝦與新米蝦

米蝦（*Caridina*）與新米蝦（*Neocaridina*）物種，大概是觀賞水族市場中最為人所熟稔，同時具有普遍飼養與極高人氣的對象，不過由於兩屬物種

1 | 2　　　1. 蝦蟹類的飼養須格外留意個體在種內與種間可能具有的競爭、排斥與殘食現象
　　　　　　　2. 具備多樣化色彩與紋路變化的淡水觀賞蝦類飼養，在近年多有持續穩定的成長

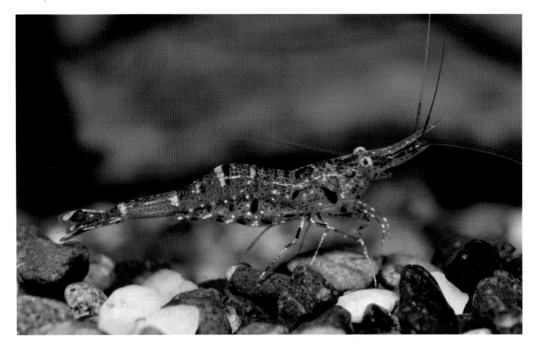

邀請飼養對象（III）蝦蟹類

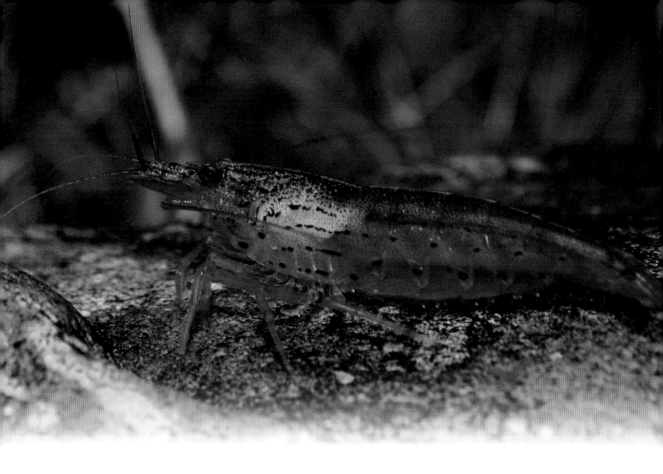

1 | 2

1. 具備優異食藻能力的大和米蝦,是水族市場中能見度最高的飼養對象
2. 人工培育的紅水晶蝦是觀賞蝦市場中的明星(P／王忠敬)

間,不論在分布棲地、外觀型態、體型表現與生態行為上皆極為相似,因此反倒少有區分;同時也因為許多種類或品系已在市場中流通相當時間,因此也多以足以呈現種別或品系特徵的商品名稱直接稱呼,甚至是許多經由選育與雜交的品系,早已脫離了野生型個體色彩與圖案的典型表現,而成為水族市場中倍受愛好者青睞的飼養對象,例如市場中極富人氣的水晶蝦、玫瑰蝦,以及由其中改良出來的諸多品系,以及具有別緻形質特徵表現的個體,便是最好的例子。目前流通於觀賞水族市場中的米蝦與新米蝦,多以熱帶與亞熱帶地區淡水棲性物種為主,之所以讓牠們於水族市場中受到熱烈迴響,主要原因便在於精緻外型、溫和個性、對水量與空間的充分適應,以及在飼養環境中繁殖培育的可能性等諸多優點。而說到主要的供應來源,則大致可將種類或品系的流通狀態,區分為野生採捕(wild caught)與繁養殖培育(captive bred);前者以蘇拉威西島(Sulawesi)分別捕捉自 Poso 湖與 Towuti 湖等多種類米蝦與中國南部原生的米蝦為主,而後者則以本地已具備穩定繁殖技術並可大量進行商業性生產的水晶蝦、玫瑰蝦與琉璃蝦為代表。

　　水晶蝦是觀賞蝦類中最具名氣，同時人氣與飼養熱潮持續不墜的特定種類與品系，雖然原生種類來自中國大陸廣東沿海，然而經過不斷的繁殖選育，除分別表現出黑白與紅白相間的醒目色彩外，同時還多有諸如禁止進入（No Entry）、虎牙（Tiger Tooth）、V 字與丸子（Maru），而隨後所培育出的白軀、花頭與輝煌等品系，更將水晶蝦的飼養熱潮推升至極致。不過在 2008 年以後，臺灣繁養殖培育水晶蝦的技術與品質，已完全超越日本，在當年以黑馬姿態現身於國際競賽中的熊貓蝦、酒紅蝦、黑金剛與紅金剛等特殊品系，以其飽和圓潤的厚實色彩，以及饒富趣味的體色紋路，讓全世界都看見了臺灣觀賞蝦類繁殖者所具有的技術水準。水晶蝦的個性溫和，同時色彩圖案極具變化，因此成為廣泛飼養的人氣種類，甚至相關飼養器材與耗材，還針對水晶蝦飼養多有開發生產；不過由於水晶蝦偏好涼爽環境，因此在以微型水槽進行飼養培育之際，可得留意季節性的溫度變化，以及水體具備緩衝能力的高低良窳。

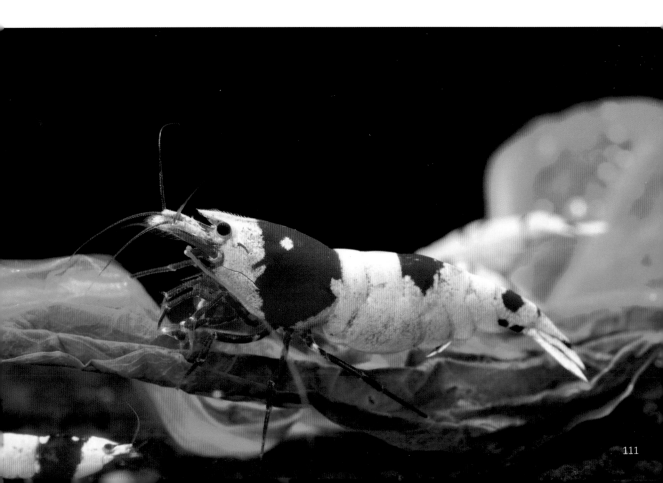

　　如果對於小型米蝦與新米蝦的細膩外觀情有獨鍾，但卻又擔心炎炎夏日對於特定種類的繁殖與活存造成威脅，本地大量生產培育的玫瑰蝦、極火蝦、琉璃蝦與多種類具有豔麗體色的黃米蝦、綠米蝦與香吉士蝦等種類或品系，倒是不錯的選擇；因為一來多樣化的色彩與圖案組成，絕對能豐富並滿足飼養環境中的欣賞期待，另一方面，則由於來自繁養殖場的商業培育，因此不失為物美價廉的選擇。這類米蝦或新米蝦多活潑好動，甚至可以在空間有限的微型水槽中，自行成長、成熟並繁衍後代，惟個體間偶爾仍具有競爭性，或可能於蛻殼前後引起種內殘食或種間騷擾攻擊，因此提供個體可充分休憩、隱蔽或是躲藏的茂密水生植栽造景，往往是成功飼養與培育的不二法門。

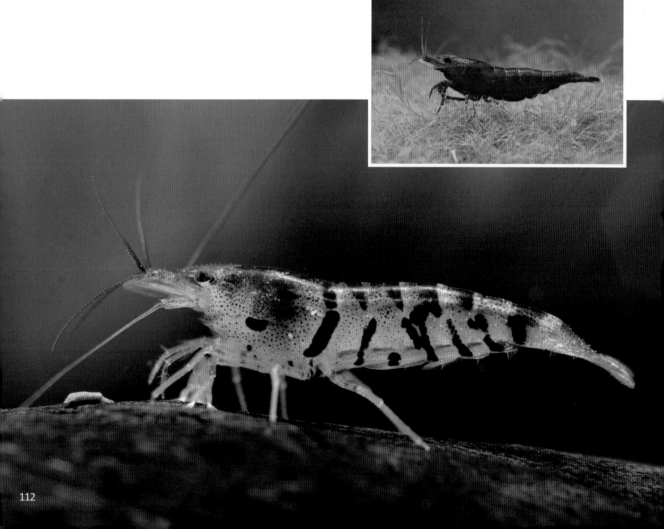

　　2006 年至今陸續輸入本地的蘇拉威西產觀賞蝦類，曾經引起市場一陣不小的騷動，主要原因除了那幾乎與熱帶珊瑚礁觀賞蝦類不分軒輊的豔麗體色與俊俏外形表現外，同時極盡特殊的生態行為，以及高達數十種的種類組成，也讓人難以抗拒蘇拉威西蝦的特殊魅力，而一股腦的栽入種類收集與繁殖培育的飼養熱潮之中。與淡水海棉具有共棲行為的彩虹蝦、最富人氣的白襪蝦，以及分別依據體色與紋路而被稱為紅虎紋蝦、白蘭花蝦、紅蘭花蝦、藍足蝦、黃斑蝦與紅木紋蝦等種類，除了拓展多數水族愛好者對於淡水觀賞蝦類的認知與見識外，同時也提供了微型水槽中極佳的飼養對象。不過在飼養相關種類時，種內的競爭與種間的相互搭配，以營造微弱的光照與水流，並充分提供多種類的餌料組成，以及具有高度隱蔽性的棲地造景搭配，便能持續在飼養環境中，盡享蘇拉威西蝦獨特的型質特徵與誘人魅力。

1	
2	3

1. 中國產的野生米蝦種類繁多，常被引進來跟水晶蝦雜交出新品系。圖為超級虎紋蝦（P／王忠敬）
2. 由極火蝦改良而來的血腥瑪麗蝦，是台灣繁殖培育的熱門蝦種（P／王忠敬）
3. 印尼蘇拉維西島產米蝦，絕對是同時兼具種別與品系多樣性的不二首選。圖為蘇拉維西彩虹蝦（P／王忠敬）

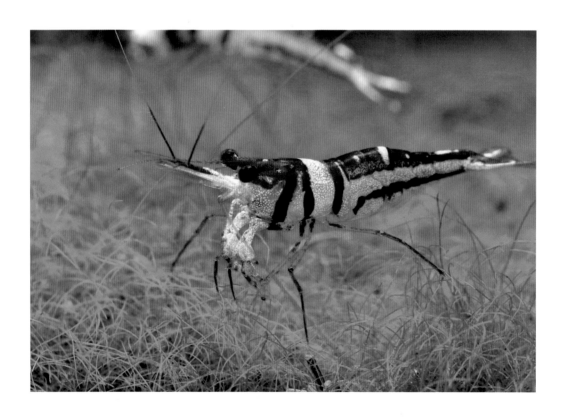

邀請飼養對象（III）蝦蟹類

附擬匙指蝦

　　擬匙指蝦屬（genus *Atyopsis*）在市場中多以「網球蝦」稱呼，主要原因多來自由附肢特化成如同羽狀般的攝食構造，以及在攝食行為上多以濾食型態為主的特徵；以往多僅認為俗稱網球蝦的種類數量相對較少，同時體型稍大並對水溫敏感，然而在近十年陸續進入觀賞水族市場的種類，不但分別來自非洲、南美、東南亞與本地東部河川的野生採集供應，同時隨種類或品系不同，還多分別具有差異明顯的色彩與紋路特徵，而在最大體長表現上，也多有 2-3 公分至近 12 公分之明顯差異，提供飼養者在不同造景風格、水量空間與對特定種偏好的飼養選擇搭配。由於多以濾食性為主，同時個性嬌羞敏感，因此建議在飼養時除應為其營造持續流動的動態環境，保持涼爽與定期的水體更新，也是促進個體成長與成熟的絕佳策略；而投餵管理則可以孵化後的豐年蝦（Artemia）無節幼蟲（nauplii），或是稚幼魚專用的微粒或粉末飼料為主。但由於本種屬於兩側洄游，孵化後的蝦苗必須在特定鹽度環境下進行持續變態與成長，因此目前除悉數以野生個體供應市場外，同時在一般性飼養中，也鮮少聽到成功繁殖培育的實例。

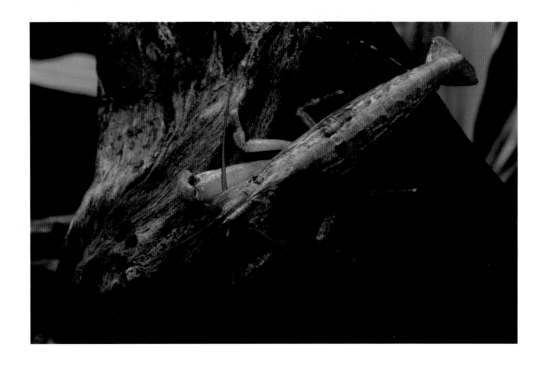

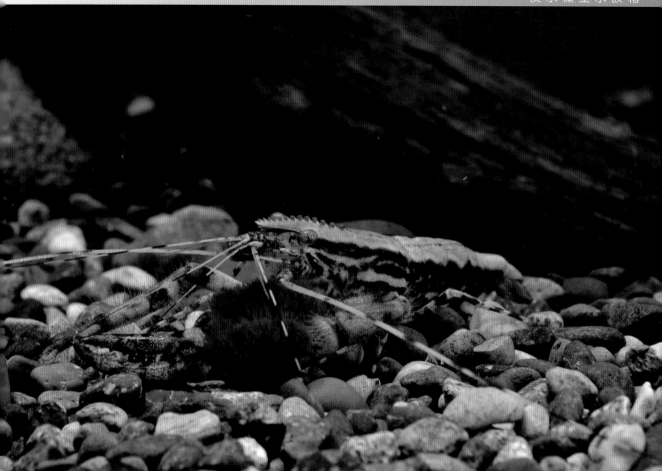

長臂蝦

長臂蝦科（Family Palaemonidae）長臂蝦屬（genus *Macrobrachium*；或作沼蝦屬）中的物種，在本地多以沼蝦或過山蝦稱呼，主要原因除多棲息於湖沼、河川或是山區溪流外，同時也因為個體優異的爬行能力，與來回於淡水溪流及河口半淡鹹水（brackish water）環境的特殊習性，在繁殖季節往往須翻山越嶺的長途遷徙，因此才有如此特殊的名稱；不過若就字面上解釋，不難理解本科物種多半具有一對比例鮮明，甚至形態雄壯威武的剪狀螯足。因為這些形態與行為特徵，因此在飼養之前必須有清楚而正確的認知，首先是這類長臂蝦科的物種多半別具體型份量，且攀爬與脫逃能力十分驚人，

1

1. 從東南亞進口的網球蝦，具有由附肢特化成如同羽狀般的攝食構造（P／王忠敬）

2. 俗稱天牛蝦的絨掌沼蝦，由於具有特殊的螯足型態和豐富體色而進入觀賞蝦市場（P／王忠敬）

邀請飼養對象（III）蝦蟹類

飼養環境中除須具備穩定不易搬動的造景配件外，同時在水槽上方或水流管線周圍，多必須設定防止脫逃的裝置；此外明顯的夜行性、動物食性（carnivovorus）、劇烈的種內殘食與種間競爭，也是在飼養別具體型份量的長臂蝦科物種前，必須有的認知與心理建設。不過長臂蝦科物種之所以讓人份外嚮往甚至為之心醉神迷，也不是全無原因；可別認為長臂蝦科的組成中，就只有諸如貪食沼蝦或日本沼蝦等種類，諸如絨掌沼蝦與俗稱為郵差蝦或西瓜蝦的細額沼蝦，不但在螯足型態、體表色彩與紋路上具有別緻的種別特徵，同時不同性別的個體間，還多呈現性別雙型性的差異，讓飼養與欣賞皆極具耐人尋味的樂趣。

2　1. 日本沼蝦具有一對比例鮮明、雄壯威武的剪狀螯足（P／王忠敬）

1　2. 小型螯蝦因鮮少具有大型種類的兇猛個性與逃脫能力，因此成為推薦飼養的選擇

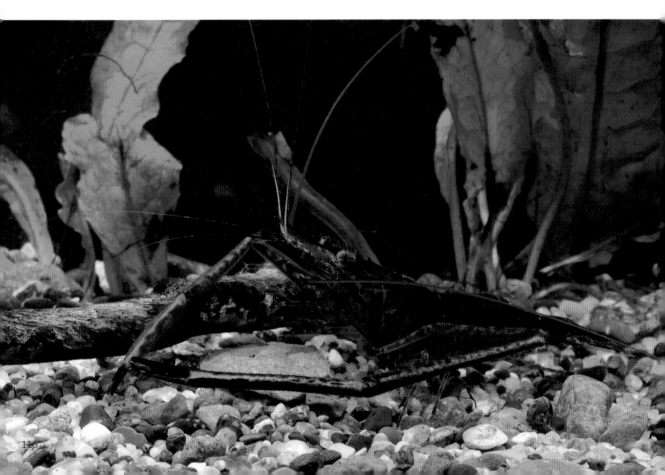

116

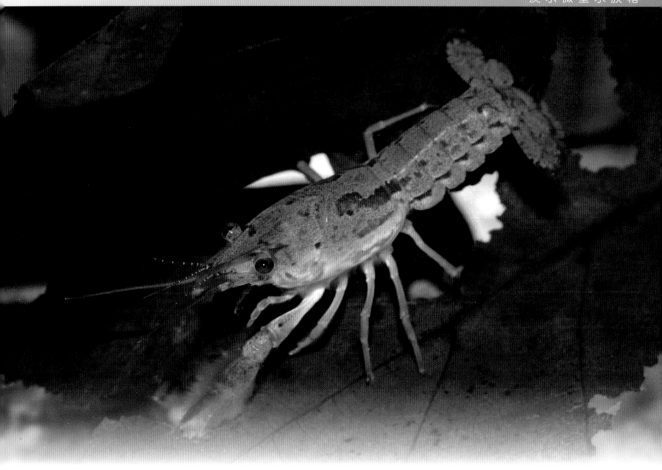

螯蝦

　　一提到分布於熱帶至溫帶地區的多種類螯蝦（crayfish），不論是來自於北美或東南亞的種類，或是經由人工繁殖選育的多樣品系，許多人的直覺聯想，便是與「外來種（exotic species）」或「入侵生物（invasive organisms）」劃上等號；但其實只要妥善飼養之餘，充分建立不任意棄養、放生或是刻意釋放於野外環境的正確觀念，並在進口先前妥善作好生態環境評估，便能洗刷前述惡名，而讓這類別具形態特徵與生態行為特色的多種類淡水或半淡鹹水性物種，成為觀賞水族市場中，兼具欣賞與繁殖樂趣的飼養對象。如果仍舊以為螯蝦不就是原本產於北美淡水湖沼或濕地中，俗稱為美人蝦或美國螯蝦的克氏原螯蝦（*Procambarus clarkii*），那顯然就疏於關注觀賞水族市場的消息動態了；因為原本體色為赭紅色的美國螯蝦，在水族愛好者的努力培育與選汰下，如今已分別產生了具有豔紅、桔黃、雪白與寶藍體色的品系，除此之外，許多原產自北美、中美、歐陸、東南亞區域乃至於

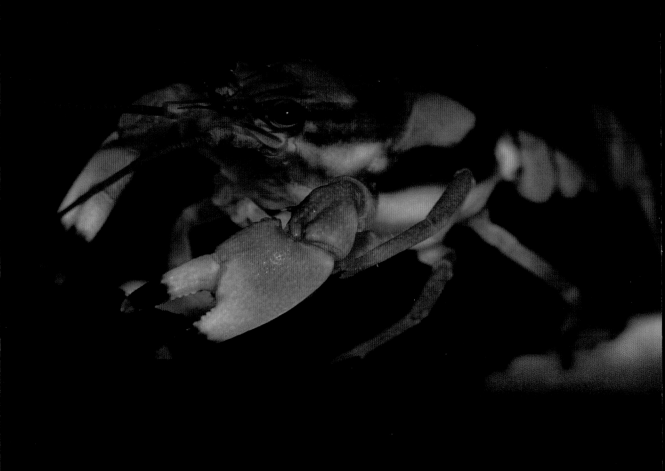

大洋洲的多種類螯蝦，也憑藉著別具特色的體型、體表或位於螯足上的特
殊色彩與紋路，甚至是藉由繁殖培育所創造出的諸多品系，成功的成為微
型水族飼養中的主要種類之一，例如俗稱為「侏儒雙帶螯蝦」或被暱稱為
「CPO」的 *Cambarellus patzcuarensis* var.，便以其最大不超過 15 mm
的頭胸甲長度，以及多變的體色與紋路表現，成為微型水族飼養中經常可
見的邀請對象。多數種類的螯蝦具有明顯膨大的剪狀螯足，因此在飼養上
須務必留意造景配件與搭配混養的對象組成，以避免發生個體不斷剪碎並
啃食水草莖葉，或是攻擊種內與種間個體等現象；格外是當個體蛻殼前後，
往往必須藉由極具隱蔽性與空間區隔特性的造景方式，消弭可能產生的風
險為害。此外對於部分種類，也須留意個體可能藉由螯足緊夾或攀附爬行，
沿著打氣風管或水路管線脫逃等狀況。

| 1 | | 2 | 3 |
| | | 4 | |

1. 飼養螯蝦時需充分留意個體的食性、領域性以及是否具有存在於種內或種間的殘食行為

2. 俗稱為 CPO 的雙帶侏儒螯蝦，溫和個性與細緻外型，多使之成為備受歡迎的飼養選擇

3. 充足投餵與穩定水質管理下，往往可見到個體配對、繁殖並在腹部下方育幼的動人畫面

4. 具有豐富色彩與圖案變化的多樣螯蝦種類與品系組成，也成為近年來微型飼養缸中的選項之一

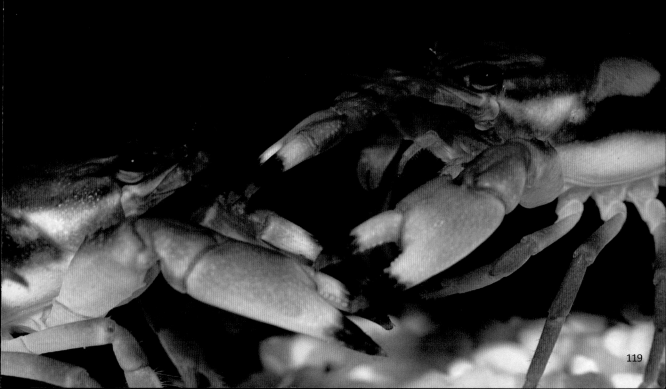

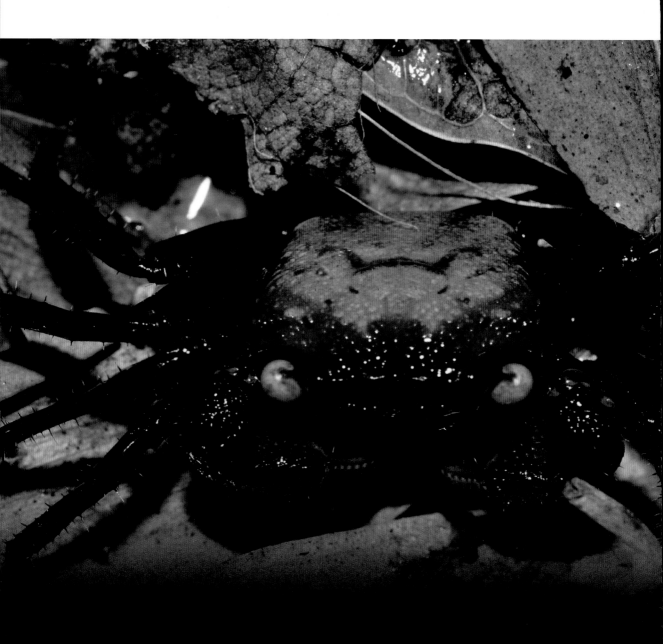

淡水蟹類

　　雖然在外形上很容易藉由呈現盒狀的膨大頭胸甲構造，以及卷曲於腹側的單薄腹節特徵，清楚辨識出相關種類屬於節肢動物甲殼類中的短尾類物種，但令飼養者感到苦惱的，卻是除非對於相關物種有清楚的認知，否則很難參透個體究竟屬於水生、半水生或是偏好陸生環境棲息的相關種類。其實多加翻閱相關資料，並針對飼養對象的種別、自然棲地分布形式與狀態、供應來源與混養物種搭配選擇收集資訊，便不難區分其間的差異；或是可藉由形態外觀賞的觀察，例如將重點聚焦於最後一對附肢的末節為扁平槳狀或尖銳的爪狀，以及頭胸甲型態及其與附肢銜接環節的密合

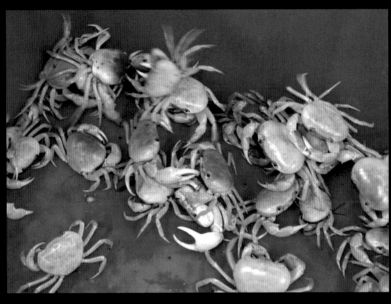

1 | 2

1. 原產於印尼的淡水蟹類，因具有華麗色彩而多以糖果蟹為名稱流通

2. 由本地南部採集販售的黃灰澤蟹，在飼養環境與管理上多存在一定難度

程度，甚至是殼甲的厚度與強硬程度，皆可作為區分水生、半水生或陸生蟹類的主要參考依據。例如具有鮮豔色彩的圓軸蟹，不但具有厚實飽滿的頭胸甲型態，同時殼甲少有接縫且能與附肢充份密合以防止水分散失，便顯露出相關種類屬於陸生性的飼養對象；反觀許多偏好於水域或半水棲性生活的種類，則多半具有相對扁平的殼甲型態，或是在水層中具有較佳的泳動能力，例如近年來備受消費市場青睞的迷你食藻蟹、迷你蜘蛛蟹或是蘇拉威西糖果蟹（*Geosesarma* spp.），便分別為水生與半水棲性蟹類的代表。

邀請飼養對象（III）蝦蟹

螺貝類向來被觀賞水族飼養視作配角，主要原因除在於輸入市場中的種類或品系極其有限，且外型相對樸素與行動緩慢，加上部分種類向來被視作不受歡迎的汙損生物，甚者多與魚隻或觀賞性節肢動物甲殼類搶食互爭，因此在市場上除銷售平平外，也少有人針對相關種類進行種類收集或品系培育。不過當微型飼養概念逐漸在消費市場開展，越來越多的小型水槽，藉由生態概念發展出別緻的景觀鋪陳與欣賞價值時，形態各異、具特殊功能甚至是可在缸中自行培育繁殖的淡水螺貝類，卻巧妙的成為微型水槽中不可或缺的飼養對象；那些具有緩慢身影的小型飼養對象，除以其特殊的殼貝形式、表面色彩及花紋，成為缸中的視覺焦點外，同時特定種類具有撿拾殘餌、藉由刮食消弭缸中藻類滋生為害，甚至是協助特定魚種繁殖等特殊功能的螺貝，也成為頻繁在消費市場流通，並成為邀請飼養的物種組成。

觀賞性螺貝

　　一般所指的螺貝，其實包含了軟體動物門中的腹足綱與瓣鰓綱（或作斧足綱或雙枚貝）等兩類物種，前者具有以位於腹部的足部爬行，同時多數種類具有螺旋狀的殼貝為主，而後者則多以具有兩片對稱或非對稱性的殼貝，並具潛底與藏覓於底床等特性，分別的代表則包括了種別組成眾多的蘋果螺、蘇拉威西兔螺以及田蚌等。現身於觀賞水族市場中，並有持續流通的螺貝類物種，要不是具有特殊的觀賞價值，不然則是具有特殊的功能性，可協助飼養者進行飼養環境的管理，並有效移除惱人的藻類滋生或水質管理等棘手問題。而說到具有觀賞性的螺貝類，大致多以種類或品系具有特殊的外殼形態、殼表或軟組織部分足稱醒目鮮豔的紋路或色

1	2
	3

1. 螺類和小型米蝦是不錯的混養搭配（P／王忠敬）
2. 鯊鰭蚌（P／王忠敬）
3. 月光蚌（P／王忠敬）

邀請飼養對象（Ⅳ）螺貝及其他

彩表現，不然則是在生態行為上的特殊之處；例如流通於消費市場中並受
到飼養者偏好喜愛的蘋果螺、大羊角螺、黃水晶螺與紫水晶螺等，或是近
期由印尼蘇拉威西島輸入的多種象鼻螺或兔螺，便是以其特殊的殼貝形態
或是相對鮮豔的殼貝或足部色彩而備受青睞。除此之外，具有兩片殼貝的
瓣鰓綱物種，也有持續的輸入狀態，不管是體型分量動輒巴掌大，俗稱為
田蚌的熱帶性淡水物種，或是分別由東南亞輸入的月光蚌、鯊鰭蚌或是淡
水珠母蚌，也多是別具觀賞價值的種類，只不過相對於腹足綱的物種而言，
多數瓣鰓綱皆具有挖砂潛底的藏覓特性，且在飼養上對於水溫與溶氧相對
敏感，而飼養過程也多需為其準備具一定厚度的鬆軟底砂，以利個體潛藏
並延伸水管展現濾食行為。

功能性螺貝 (I)-- 水質管理

　　許多水族愛好者在缸中飼養螺貝的原因，並非著眼於個體特殊的形質特徵，而講究的是如何藉由這類螺貝特殊的撿拾、刮食、吸食或是濾食等特殊攝食方式，改善並維護飼養環境的水質狀態，而這類被賦予特定任務的螺貝類，便將其稱為功能性的飼養對象；此外由於微型水槽多半呈現空間水量限縮的侷促狀態，加上緩衝能力不足，可應用的上部或側方過濾器在功能表現上亦難稱完善，因此若可藉由相關螺類撿食殘餌，或是仰賴具有生物過濾器功能的濾食性瓣鰓綱生物，有效控制水中的懸浮微粒與有機碎屑，往往能輕鬆省事的達成水質維護與環境控管等例

| 1 | | 4 |
| 2 | 3 | 5 |

1. 型態扁平的大羊角螺具有強烈的食草性（P ／王忠敬）
2. 色彩亮麗的紫水晶螺曾喧騰一時（P ／王忠敬）
3. 由於生態環境一致，蘇拉維西兔螺常被拿來和蘇拉維西蝦混養（P ／王忠敬）
4.5. 不同色系的蘋果螺繁殖容易，除了具觀賞價值外，也具有清除殘餌的功能（P ／王忠敬）

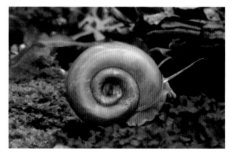

行工作。其實此類概念多來自於以往在繁養殖培育孔雀魚（guppy）或水晶蝦（crystal red shrimp, CRS）的飼養者，不論在裸缸或是造景缸中，總會投入數顆蘋果螺，然後讓其充分撿拾未被主要飼養對象食畢的殘餌或碎屑，同時這類螺類多能快速的成長與繁殖，加上還具有殼貝與軟組織的色彩變異，因此在缸中若同時飼養桔紅、雪白或粉藍的蘋果螺，也可在充分進行水質管理外，增添些許欣賞樂趣。

功能性螺貝 (II)-- 藻類移除

當光照時間過久、持續投入大量餌料、生物在攝食後正常的消化代謝，若再加上水體未有及時的更新或替換，往往會造成水中溶存固形物、特定含氮或含磷廢物等物質的持續累積，除可能對於飼養生物造成生理緊迫與毒害外，同時不同形式的氮或磷化合物，也往往成為藻類滋生的主要養分

來源；如果未能適度藉由抽換水移除，或有效控制光照品質與照明時間、投餵管理與飼養環境中承載的生物量（biomass），多會造成缸中藻類的迅速滋生，不論是生長於葉面或造景配件上的黑毛藻或刷狀藻，或是分別在大量滋生後形成水色或明顯氣味的懸浮性微藻，除了影響景觀呈現與視覺美感外，同時還可能妨礙水流與過濾循環、在非光照狀態下明顯耗氧，以及消耗水中特定的微量元素（trace elements）。以機械性操作移除或化學藥劑毒殺藻類，除明顯花費時間與精神外，甚者往往對飼養生物的健康與活存產生明顯影響，相形之下，以具食藻特性的甲殼類或螺貝類，倒不失為兩全其美的妥善解決之道。因為這層緣故，所以俗稱為蜑螺、壁蜑螺或笠螺的種類，便成為消費

1 2

1. 進口自東南亞的西瓜螺具有良好的除藻效果，但有逃逸出水族箱的惡習
2. 和俗稱壁蜑螺的笠螺長相類似的雙耳蜑螺，具有絕佳的除藻效果，但兩者皆棲息在河海交界處，若飼養在酸軟的水中會使其壽命大幅縮短（P／王忠敬）

邀請飼養對象（Ⅳ）螺貝及其他

市場中備受歡迎的飼養對象，而飼養的主要原因，與其說是不同種類分別具有由特殊形態、殼皮或管狀及絲狀延伸特徵的殼貝外型，或殼表上細膩的網狀及點狀紋路，倒不如說是個體對於環境的強韌適應能力，以及能盡責的藉由刮食除去岩面、缸壁甚至是所經各處任意滋生的各式藻類。此外由於多數種類多能緊貼缸壁或介質表面，並具有間硬厚實的殼貝，所以可有效阻擋具掠食性或攻擊性魚隻及甲殼類的侵擾，依舊達成飼養者預期的託付任務。不過唯一引起飼養稍稍抱怨的，是個體多會在岩面或缸壁下產下如同芝麻般的白色至鵝黃色卵粒，影響環境景觀，同時因為在孵化與變態過程，多需於具一定鹽度環境下完成，因此在飼養缸內多無法順利孵化成長。

1　　2　　1. 生活在半淡鹹水環境的角螺，通常被使用來清除水族缸壁上的藻類（P／王忠敬）
　　　　2. 常隨水草不慎引入缸中的扁卷，是不受歡迎的螺類（P／王忠敬）

功能性螺貝 (III)-- 汙損螺類移除

隨著新進魚隻或水生植栽進入缸中，若未有充分詳細的檢驗與徹底的隔離檢疫，經常會不慎攜入部分螺類，在初期或許不覺這些螺類的威力，然而當其在缸中大量且迅速的繁殖後，不論對於景觀或投餵管理上，往往都造成一定程度的影響與危害，而此時若要以撿拾方式加以移除，不但必須耗費大量時間，同時還多會影響缸中其他生物。以往在面對這類惱人問題時，許多飼養者所採行的方式是藉由機械性的捕捉裝置，或是在缸中放養諸如八字娃娃（*Tetraodon biocellatus*）、金娃娃（*T. nigrovirdis*）或黃金娃娃（*T. fluviatilis*）等河魨，不過若考慮此類河魨對於水質環境的需求、偏好與忍耐程度，並非能切合原本飼養環境的水質狀態，此外，由於這類河魨在鹹淡水質與忽冷忽熱的溫度變化下，多對俗稱為淡水白點蟲的小瓜蟲具極高的感受性，因此除會造成相關感染外，也有可能將特定病原攜入缸中，甚至造成難以處理的迅速擴散；此外在食畢螺類後，飢腸轆轆且充滿好奇的河魨，還多會將索食或攻擊重點轉往小型魚隻或其各鰭，因此並非是最好的選擇。因此為要消弭缸中惱人的滋生螺類，飼養者往往絞盡腦汁，為的就是要在不致造

成缸中生物、水質與生態環境影響與危害的同時，還能徹底的殺滅缸中的螺類，所幸後來由泰國輸入的鑽紋螺（*Anentome helena*），解決了這個問題。因為特殊的食性，因此鑽紋螺也被稱為殺手螺或大黃蜂螺，而英文俗稱中將其稱為〝snail-eater snail〞，更能傳神的表現出牠們的特性與飼養價值；格外是近幾年鑽紋螺已能由原產地直接供應，甚至在水族箱中亦能輕鬆繁殖，因此飼養狀態足稱普及。不過若利用此類特殊食性的螺類，移除缸中汙損螺類，往往在數量比例與相對體型大小上須稍做考量，以免發生成效不彰的遺憾；另外，鑽紋螺除了螺貝類以外，也會隨機性的攻擊環境中的其他無脊椎動物，因此對於混養環境中的觀賞性甲殼類，特別是蛻殼前後活力相對低下的個體，或是尚未具有充分對抗與逃脫能力的仔稚蝦，往往須要特別的留意才是。

1 ┃ 2

1. 被稱為殺手螺或大黃蜂螺的鑽紋螺（P ／王忠敬）
2. 和牛屎鯽共生的田蚌雖不具觀賞價值，但卻是繁殖牛屎鯽不可或缺的生物（P ／王忠敬）

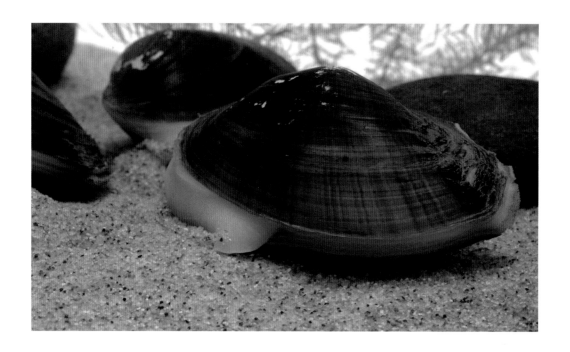

功能性螺貝 (IV)-- 繁殖輔助

　　近年來在觀賞水族市場中，除了微型生態飼養風氣漸露頭角且方興未艾外，原生魚類的飼養、欣賞甚至是種類與品系的收集，也成為在眾多個具形質色彩特徵的魚類百家爭鳴外，受到部分愛好者青睞的特殊對象；因此不論是靈巧活潑的蝦虎與爬岩鰍、優雅細緻的稻田魚，或是古怪逗趣的海龍，往往成為市場中極受歡迎的飼養對象，而若要搭配觀賞性水生植栽，同時期望個體能展現華麗色彩與群游的磅礡氣勢，甚至是嘗試在缸中的配對繁殖，那麼俗稱為牛糞鯽或七彩葵扇的石鮒（*Paracheilognathus* spp.）、革條副鱊或是鰟鮍，顯然便是推薦首選。不過當提到這類體表閃爍著五彩光芒的小型鯉科魚類時，多數人立即聯想到的是牠們獨特的繁殖行為，以及與淡水瓣鰓綱生物間巧妙的共生行為，而這也意外的使此類魚種及俗稱田蚌的種類，成為特定的飼養對象與組合。只要清柔持續的水流，同時控制飼養環境溫度在26℃以下，並提供細軟並具一定厚度的砂層，便能邀請田蚌進駐飼養缸中，同時由於個體屬於濾食性物種，因此除毋須刻意投餵外，同時還可藉由這類

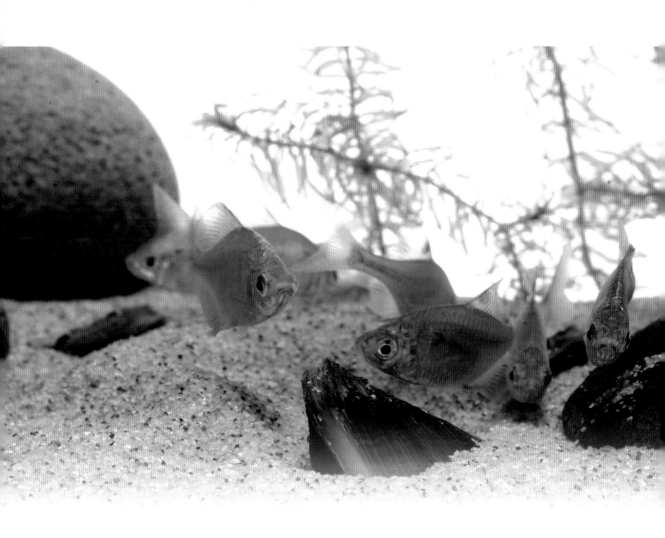

生物性過濾器，有效消弭缸中的懸浮微粒，已妥善控制水質。當石鮒或是鱊鮍達到生殖成熟階段且開始嘗試配對繁殖時，很容易藉由個體間的體型與色彩差異、吻端的追星特徵，以及僅有雌性獨具，延長如絲線般的產卵輔助管，辨識出個體間的不同性別，且一旦飼養環境中同時存在成熟的親種與田蚌時，便能期待個體間展現特殊的托育與共生行為。對於石鮒或是鱊鮍而言，將卵粒產於外套膜與殼貝所構成的外套腔間，除獲得妥善的保護外，同時在仔稚魚發育初期，開口餌料也將不成問題；對於受魚隻托育卵粒與仔稚魚的田蚌，看來似乎吃虧，然而當田蚌在繁殖與初期幼生的發育過程中，一個被稱為鉤鰓幼蟲或瓣鉤幼蟲（glochidium）的特定階段，還多仰賴暫時附著於魚隻的鰓組織上，以方便被攜帶到其他的環境，進而使得群體可降低生存空間與食物來源的壓力，並使族群規模日益龐大茁壯。不過若對於瓣鰓綱物種並無明顯偏好，同時也無意飼養這類具有特殊共生（symbiosis）行為的對象組合，倒建議可挑選數顆在市場上方便購得的蜆，使其潛藏於砂層中，作為迷你精緻且效果持續的微型生物過濾器！

1 | 2

1. 在原生地多半具有共生行為的高體鰟鮍鯽和田蚌（P／王忠敬）
2. 田蚌與牛屎鯽通常在池沼或魚塘等水流和緩的水域形成共生關係
（P／王忠敬）

種類與數量管理

　　不論是以位於腹面足部爬行的螺類，或是具有兩片相互閉合殼片的瓣鰓綱貝類，飼養於微型水槽中的種類，多半以具有精緻外型、特殊殼面色彩與形態，甚至是具備特定功能的小型種類為主。不過可別因為體型或數量組成而忽略了個體對於水質的偏好、需求與忍受範圍；格外是特定種類，還對於水中溶氧、水溫或水流，呈現出極端的偏好，雖然短暫的溫度或溶氧變化，個體可藉由移動至近水面處或是閉合殼貝忍受度過，然而持續的高溫、低溶氧或是水面存在油膜而未能加以移除或破壞時，往往便對於個體造成危害，甚至是死亡個體若未能及時發現並逕行撈除，多會造成水質明顯汙染，且異常腥臭的氣味也多教人難耐。由於飼養於微型水槽中的螺貝類，多以觀賞及功能性為出發點，而進行種類收集或飼養管理，加上除特定種類外，多無繁養殖與培育計畫，因此建議在飼養上僅以妝點形式，或能有效控制環境中的汙損生物及藻類的數量即可，切勿大量或高密度的飼養，形成環境中的另類隱憂與危害。

邀請飼養對象（IV）螺貝及其他

餌料選擇與投餵管理

投餵飼養對象是水族愛好者與飼養對象最密切與即時的互動反應，因此許多人總深深為此著迷，然而頻繁、足量但卻長期以單一種類飼料投餵，不但容易造成水質管理上的困擾，同時往往會讓魚隻非但無法攝取均衡健康的營養來源，還容易導致營養性疾病的發生，輕則影響形態外觀，或因為肝臟蓄積比例異常偏高的脂肪含量，影響卵巢發育與繁殖行為，嚴重者還可能導致難以回復的生理影響，甚至導致死亡。部份飼養者專注於中大型或掠食性魚種的飼養，總認定個體能在環境中積極索餌並大口吞噬所投餵的泥鰍、朱文錦或小蝦，便已達到了投餵的目的；而以鬥魚、孔雀魚或是小型加拉辛科及鯉科為主要飼養對象的投餵管理，也多認為只要三不五時的投餵些許餌料，讓個體填飽肚子之餘，還可享受魚隻群聚並興奮進食的互動，便完成了所有投餵管理的工作，殊不知其實餌料的選擇與投餵管理，除與個體健康、形質特徵展現與繁殖育幼密切相關，同時也緊密的牽動著飼養環境的水質狀況，甚至是環境中種內與種間個體的微妙互動。

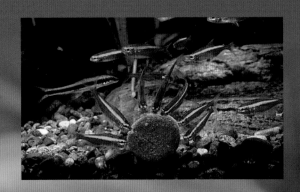

1. 微型缸中飼養的魚種多半體型嬌小，在餌料的選擇上需更加留意。圖為正在食用初孵豐年蝦苗的一線小丑燈（P／王忠敬）

2. 黏貼性餌料能方便飼主觀察魚兒的健康狀況（P／編輯部）

3. 國外市場以特殊包裝販售的活餌商品

4. 針對不同類型的生物所研發的人工配合飼料，可提供均衡的營養

投餵餌料種類

　　能在水族館或寵物店中直接購買的餌料種類，大致可依據來源、種別組成或屬性，區分為活餌、生餌以及配合飼料三大類，當然部分飼養者會依據管理實務上的需求，自行調配相關餌料的配方組成或比例，但多僅侷限在特定的繁養殖培育或針對諸如七彩神仙或魟魚等特定物種，因此並不在一般所謂的經常性供應餌料種類之中。活餌係指在蓄養、流通與投餵時處於活生狀態的餌料，諸如豐年蝦及其無節幼蟲、黑殼蝦、朱文錦或泥鰍等皆在此列，甚至還包括了像是麵包蟲、蟑螂或蟋蟀等由昆蟲所組成的活餌；不過對於微型飼養而言，由於空間水量限制，以及飼養對象的特殊體型，因此豐年蝦無節幼蟲、微蟲或是水蚤（daphnia）等餌料生物，是較常被使用的活餌種類，同時飼養者可依據投餵量與營養需求等實際管理需求，採取自行以批次培養、

野外採集或直接購買等不同途徑獲得。相對於需蓄養的活餌而言，多以冷凍、冷藏或是乾燥保存的生餌，顯然方便得多，然而同樣屬於直接取材自生物的餌料來源，生餌雖然相對乾淨且易於進行儲存與投餵管理，但卻少了活餌可在投餵前進行滋養或營養強化的利用價值。不過要論到種類組成多樣、切合飼養管理投餵操作與生物營養須求，同時兼顧經濟實惠，想必市面上琳瑯滿目的各類配合飼料，方是多數飼養者偏好的經常性選擇。

配合飼料形式

　　配合飼料又多稱為配方飼料，主要是以比例成不同的原物料，經由特定的加工形式與程序，製作出外觀與營養組成不一的飼料；除型態大小各具特色外，同時也多針對不同投餵對象的攝食習慣、營養需求與效果標的，進行營養組成與內含成份的特殊設計。因此在選購這類配合飼料時，不難發現在精美華麗的外包裝上，除有主要投餵對象的圖案或照片外，還多分別標榜促進成長、強化健康、引導成熟與配對繁殖，甚至是增強免疫力與體色表現等特殊功效。若依據配合飼料的形式區分，大致可將眾多種類依據外型或物性，分別區分為液狀、

1 | 4
2
3

1. 對於飼養較多小型魚類的水族玩家而言，自行孵化豐年蝦是較合算且能提供魚隻良好營養的選擇
2. 冷凍豐年蝦苗是不便自行孵化豐年蝦苗的另一便捷選擇
3. 蠕蟲是剛孵化稚魚的相當優良的開口餌料，且無培養微蟲所散發出的惱人氣味
4. 各種形式的人工配合飼料能滿足各種魚類的營養需求（P／編輯部）

粉末、顆粒、薄片、條狀與錠狀等，以及在入水後分別呈現漂浮、緩沉、沉底或是如漿狀或具有黏性等發泡性或緩釋性等不同形式；飼養者應依據投餵對象與飼養環境中種類組成的攝食偏好與營養需求，進行充分考慮後再行選擇。

營養需求與餌料選擇

　　究竟該為飼養對象選擇何種投餵餌料，經常困擾著許多水族愛好者，然而最終的答案，卻往往是取決於店家的推銷、價格考量或是對於外包裝形式與特定廠牌的偏好，而鮮少針對投餵對象的營養需求或攝食習慣多作評估。其實在餌料選擇上，建議能採取下列步驟，首先針對個體的口裂大小、活動水層與攝食行為稍加觀察，以決定究竟該選擇粉末、微粒、顆粒或是薄片飼料；隨後再依據投餵對象屬於動物食性（carnivorous）、混合食性（omnivorous）或植物食性（herbivorous）等不同攝食偏好與營養需求，或

是飼養管理過程中究竟是針對亞成魚、成魚或是已進入繁殖配對甚至是育幼的親種（broodstock）進行投餵，不同階段的營養需求，往往也必須納入餌料選擇的考量之中。此外如果飼養者稍加留意一下在許多配合飼料的外包裝上，多半有著主要組成成份與粗成分分析的品項名稱與分析結果，也可作為投餵對象營養需求與選擇上的重要參考；針對於動物食性或需要明顯成長者，多期待粗蛋白（crude protein）比例能夠達到至少 30% 以上的標準，相對主諸如多種類觀賞蝦或以刮食習性為主的吸甲鯰等，這類偏向混合或植物食性的種類，過高的蛋白質則可能同時造成生物與環境的過大負擔。此外，建議即便是在微型飼養缸中，最好能為飼養對象同時準備 2-3 種甚至以上的餌料種類，一方面可以避免長期投餵單一餌料，對於個體健康上可能存在的風險與隱憂；另一方面，則可使投餵對象在廣泛接受不同來源與種類組成的餌料同時，增加體色表現、成長甚至是促進成熟繁殖的機會。

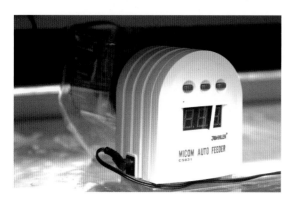

1│2

1. 鮮活的絲蚯蚓雖然富有高營養價值，適合做為新進魚隻或嗜食活餌的魚種的開口餌料，但其中所隱藏的重金屬及帶菌危機往往讓飼養者躊躇再三（Ｐ／王忠敬）

2. 自動餵食器的使用可以為長期在外的飼養者解決餵食的問題。

投餵量與頻度

　　許多飼養的投餵管理，多來自明顯的個人偏好或生活步調，例如閒暇時多會有著較高頻度的投餵次數與投餵量，而一旦工作繁忙，或是無暇照顧管理，可能飼養對象就得忍受為期 1-2 週未有投餵與水質管理的忽略對待。雖然少量多餐是多數飼養寵物時的投餵管理準則，但由於主要面對的是空間水量極其有限的微型水槽，因此原本大概或差不多的經驗認知，在此必須轉變為以數字明確表示的規範。雖然不同種類對於食物的攝食量或能量需求莫衷一是，然而藉由能量需求分析，卻不難了解魚隻或多數水生動物的每日進食量，大致僅為體重的 2-5%；當然針對部分具有明顯食量或掠食性的物種而言，有可能一次的攝取量高達體全重的 15-35%，然而這類生物卻鮮少出現於微型飼養水槽之中。一隻在消費市場中以燈魚之名泛稱的小型加拉辛科或鯉科，體重不過就 0.025-0.10g 之間，如果依照上述比例計算，再除與每日可能進行的 2-3 次投餵，便可得知每次的投餵量，大概就僅是數十顆微粒飼料，或是以指端輕輕捏起的一搓薄片而已。

投餵與水質管理

　　少量的投餵，多可藉由應加每日投餵次數或頻度加以彌補，然而過量的投餵，卻往往必須以更加精確與頻繁的水質管理維護來彌補；因此建議在投餵管理上，寧少勿多，寧缺勿濫。如果以生餌或活餌投餵，在過量情況下往往會造成溶氧明顯消耗、水質混濁與汙染，甚至是發生活餌騷擾或追咬飼養對象，以及可能存在攜帶特定病原等風險；然而配方飼料的過量投餵，也多對於汙染水質的影響程度上不遑多讓，甚至部分含有高量胺基酸與水解處理蛋白質成份的配方飼料，還會在水中迅速崩解或轉化，除造成令人困擾的明顯濁度與不良氣味外，還多會在短時間內使環境中的氨氮濃度驟然升高，影響飼養生物的健康生理，甚至因為緊迫所造成的免疫力低下而誘發感染。因此在充分考量飼養對象的能量與營養需求，並在合理的投餵量與頻度之下，投餵量或頻度越少，水質管理所花費的時間與精神也自然相對偏低。

飼料選擇與投餵管理

水質調控與日常管理

　　水質環境對於飼養管理與其間生物健康、活存甚至繁殖的重要性眾所皆知，無怪投身或參與觀賞水族或水產養殖相關活動及產業的人們，總會對於「養魚必先養水」這句話異常熟稔；只是對於這些由眾多參數組成、多數必須仰賴測定儀器或試劑所呈現，而多難以由肉眼或五官加以覺察，甚至是無時無刻不處於變動狀態下，並且持續影響環境中生物的水質因子，往往是以極為抽象的狀態存在於每位飼養者的觀念中，甚至忽略了相關重要性，以極可能對於環境中生物與生態所具有的明顯風險與威脅。除此之外，在本地觀賞水族市場尚處於休閒型態，而未能完全進入所謂的寵物市場水平前，多數飼養者對於飼養生物或環境的付出，仍多傾向追逐或滿足個人的喜好，而相對較少以飼養生物的需求為出發點，因此經常可見到諸多飼養者寧願將大量資源投注於購買新的飼養對象、營造新的環境景觀，甚至是以追求特定品牌為個人飼養風格的狀態，而鮮少將時間、精神乃至於相關經費，應用於水質監控器材或設備的添購，或是藉由改善相關設備及系統，讓水質環境能處於更佳的狀態，以利個體的形質表現、健康、成長、成熟以及繁殖育幼。

　　一般所提的水質參數，往往琳瑯滿目的涵蓋多種類的物理、化學及生物性因子，不過在以休閒或娛樂為主的消費性水族市場中，一般愛好者由於並非水產養殖專業背景，同時也毋須藉由相關因子的深入了解、細微操控與組合利用，作為修飾體色、促進成長與體色展現，甚至誘發個體成熟配對與繁衍子代，因此未必每個水質參數都能如數家珍，同時懂得測定的原理與相關應用。不過在眾多水質參數中，卻有隨影響飼養生物與環境管理需求，而突顯其相對重要性的部分，諸如溫度、pH值、溶氧或是含氮廢物濃度等；雖說其他水質參數亦多互有關連且十分重要，然而此四項水質數，一方面多與飼養管理實務與操作應用密切相關，另一方面，呈現持續變動的狀態，則多密切影響飼養環境中個體的成長、健康狀態甚至活存，因此必須具有較為清楚且正確的認知。

| 1 | 2 |

1. 兼具特殊色彩表現與獨特泳姿的鉛筆魚，還多具備控制藻類的特殊功能
2. 各式各樣水質監測設備如 pH 長期監測器、pH 或 TDS 測試筆、試紙等，都能幫助你了解缸中的水質狀況

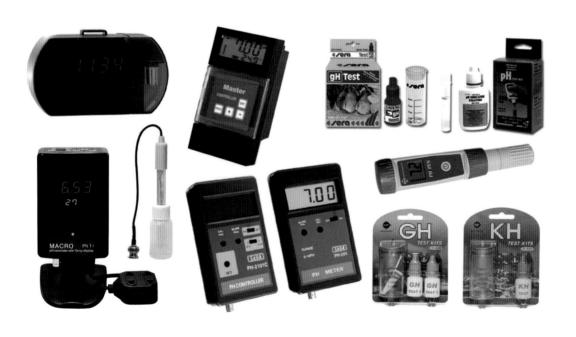

1. 水溫計有許多種形式，圖為液晶顯示的類型（P／王忠敬）

溫度測定與管理

　　魚類多屬於變溫動物（poikilothermic animal），因此所有生理活動的速率，往往受到環境溫度的影響；在棲地或天然水域中，個體多會藉由移動，或具長距離、定向與往復式的迴游，選擇最適生理的環境溫度，不過在密閉的水塘、缸盆或水族箱中，便多仰賴飼養者的細心安排與仔細調控。在坊間所販售的各類觀賞魚飼養專書中，多會明確指出觀賞魚（或偶作熱帶魚）最適宜的飼養溫度為 26-28℃，因此在飼養管理上，往往須要依據實際需求，分別以加溫器或冷卻裝置控制環境溫度。其實溫度的測量與管理，必須建立在飼主、飼養對象與環境維護等三方面。首先溫度的測定除要方便及時外，正確性與可供回顧的歷史資料也相當重要，此外亦必須留

意水體溫度與室溫多存在至少 2℃的明顯溫度差異；因此在溫度的測定上，建議除於缸面或缸中分別黏貼或置入溫度軟片與酒精溫度計外，也不妨在缸邊與周圍使用高低溫度計，方便了解溫度的日變化與變動範圍。其次在溫度的設定與控管上，必須以飼養對象為主要考量，並同時兼顧混養對象間的差異。原則上若以生態飼養或棲地營造為微型水槽飼養主軸，出現於缸中的應是具有相同棲地或水質需求的種類；雖然過去資料中多強調熱帶魚必須飼養於水溫 26℃以上的環境，但目前由於飼養對象組成今非昔比，其中不乏許多偏好涼爽溫度的溫帶性物種，同時諸多飼養者也逐漸了解持續高溫對於飼養生物可能存在的生理影響，甚至有時反倒因為緊迫或感受性的增強，而導致特定病原侵襲與感染傳播風險，因此建議最好能針對生物需求與不同成長階段，進行妥善的溫度安排。而在控溫元件的選擇與管理上，應以實際需求為主，同時在未使用的季節，最好能取出加以保養或維修，以避免造成後續使用風險。目前已有針對微型水槽飼養所設計生產的低瓦數、小體積甚至是具有定溫控制能力的溫控設備，只要依循正確操作步驟與設置使用，並搭配針對飼養對象的溫控考量，相信多能妥善管理環境溫度，並充分表現於飼養對象的成長、體色呈現與成熟繁殖之上。

酸鹼值（pH value）測定與管理

難以藉由肉眼直接辨察，加上多數飼養者對於酸鹼值存在極為抽象的概念與認知，因此不可諱言的，許多生物的緊迫、虛弱乃至於死亡，往往有一定比例來自於飼養者對於環境 pH 值的長期忽視或錯誤認知；即便許多飼養者了解飼養環境中所使用的底材或造景配件，甚至是抽換水與投藥治療過程中，會影響水中的酸鹼值狀態，然而卻鮮少飼養者能夠準確並及時的回答出，目前飼養缸中的 pH 值狀態。酸鹼值其實是用以衡量水中氫根與氫氧根離子解離狀態的表示方式，多數人可以理解 pH 7 為中性，數值越小酸性越強，反之則為鹼性的漸增表現，不過飼養環境中的酸鹼值狀態與影響可及，卻並非如此單純；例如看似變動幅度有限的數值變化，其實在 pH 值前後有 1 位整數的改變時，便代表解離狀態有 10 倍的差異，而這經常被飼養者忽略的部分，往往成為在新進個體、換水前後或是投用藥物之際，造成個體發生體色黯淡灰白、黏液大量分泌、呼吸急促與眼睛表面白濁等劇烈緊迫生理，甚至是衝撞痙攣與驟然斃死等諸多狀況的主要原因。

1. 控溫設備及酸鹼度長期監測器是許多專業水族飼養者必備的工具（P／王忠敬）
2. 迷鰓魚由於魚鰓擁有迷宮般器官，可直接至水面吞嚥空氣，所以不會有缺氧的問題（P／王忠敬）

　　酸鹼值的測量，可分別以試紙、試劑或是電器型並搭配可直接讀取數值的相關產品進行操作，試紙或試劑多以比色法進行檢測，但在使用前與使用中必須留意防潮、避免高溫與陽光直射的妥善保存、測量前後因藥劑汙染干擾或色差上可能對於結果判定所產生的出入。而若以 sensor 或是 pH 測量筆直接測定，雖然操作簡便且讀取容易，但卻必須確實做好使用前的電極活化、校正與正確的日常維護與管理，以免造成測量值與實際值產生明顯誤差。值得留意的是，飼養環境往往因為持續投餵與正常生物代謝，pH 值多會有一定的變動趨勢，其間生物也多因和緩的變化而有較佳

的適應，然而這並不代表環境中的 pH 值便毋須監控、測定或維護；適時且和緩的調整環境 pH 值，不但有利於個體的健康成長與體色展現，同時也與促進成熟與誘發配對繁殖密不可分。

溶氧（dissolved oxygen）測定與管理

在傳統的觀賞水族飼養中，溶氧是較少被提及的水質管理參數，主要原因除了只要水體夠大，加上持續的過濾循環水流，溶氧多半能夠達到預期標準，此外也因為相對較大的水體空間，水生植栽的光合作用、水體本身的緩衝能力以及表面擾動，亦能讓水體溶氧輕易符合其間生物的基本需求。不過對於微型水槽而言，一來是因為相對狹隘的水體空間，明顯削弱了環境的緩衝能力，另一方面，則是在許多微型水槽中，往往以生物性過濾或生態飼養概念，而捨棄了高效能的循環過濾設備，加上其間多同時飼養了諸如魚隻、蝦蟹螺貝及藻類等動植物，一旦在夜間或持續缺乏光照的狀態下，當所有動

植物皆行呼吸作用時，迅速消耗的氧氣往往會讓水槽呈現缺氧的窘態；此外當水面存在油膜，或水體循環不良而形成分層時，也會見到個體無精打采的漂浮於近水面處，出現「浮頭」的現象，同時部分對於溶氧變化較為敏感的生物，也會在分別出現呼吸急促與虛弱疲軟之後，陸續發生死亡等現象。諸多水質參數的測定，多仰賴反應試紙、試劑或是測量裝置，其中不乏在坊間可輕易購得，或依據飼養需求及預算經費而有所選擇，不過溶氧的測定，往往必須仰賴特定電極裝置與測定方式，這類多以水產養殖環境監控或實驗室為主要使用場所的設備，不論就價格、普及性或技術需求，都不推薦一般飼養者購買使用。至於溶氧究竟該如何測定、監控或是調整，反倒建議以生物需求及反應表現加以衡量，妥善控制飼養環境中的生物量、協調光照週期（photoperiods），以及藉由曝氣或水流增加水層間或表面的擾動，以提升環境溶氧，皆是正確的管理方式。不過環境溶氧也絕非愈高愈好，而是必須妥善衡量環境狀態與生物須求，因為過高的溶氧也多會造成生物緊迫；此外，許多以 Betta 屬或 Parosphromenus 屬為代表的迷鰓魚，由於本身對溶氧的需求不高，並可利用位於鰓蓋內側上緣狀似花瓣般的迷器，搭配直接吞嚥空氣以輔助呼吸，因此溶氧並非影響活存之限制因子；反倒是勉強為其增加溶氧而引發的明顯聲響、震動或是水流，反倒多成為造成個體不適或影響表現的緊迫原（stressor）。

1. 環境中累積大量硝酸鹽後，往往會造成藻類的大量孳生
2. 定期以虹吸管清潔底砂，可避免含氮廢物的過度累積

含氮廢物來源與控管

　　不論是投餵後所引發的一連串生理代謝，或是因為殘餌與生物碎片於環境中所造成的分解程序，基本上只要含有蛋白質成分，便脫離不了一連串的含氮廢物轉化，除此之外，含有磷或硫成分之各類化合物，也依循著特定的轉化程序或循環步驟，在飼養環境中循序漸進的進行消化分解與特定形式的呈現；只不過相對於眾多代謝廢物，含氮廢物的比例濃度不僅相對偏高，而且不同形式對生物或環境均具有程度不一的毒性與生理影響，因此在許多談論水質管理的資料中，多會特別針對含氮廢物的來源與控管另作說明。不論是硬骨魚類或節肢動物甲殼類，在經由攝食消化後所引發的代謝，悉數以 ammonia 為主，ammonia 具有代謝*毋*須花費能量且水溶性絕佳等優勢，因此即便其毒性為所有含氮廢物中最高，但卻因為能被環境即刻稀釋，因此成為多數水生生物排泄的主要形式；不過值得留意的是在水中會存在解離態的 NH_4^+ 與未解離態的 NH_3，兩者間對於生物有明顯的毒性差異，但卻因為水中 pH 值多會連帶影響其動態平衡間的比例組成，加上一般測量多以包含兩者的總氨 - 氮 (total ammonia-N；TAN) 形式為主，因此必須妥善留意可能潛藏的毒害風險。氨氮隨後會在環境中受到微生物的作用，被依序轉化為相對毒性遞減的亞硝酸與硝酸，其中參與的微生物主要以 Nitrosomonas 與 Nitrobacter 等原核生物，或稱轉氨細菌所組成的特定菌相為主，不過即便在濾床或底砂中，已轉變為毒性微乎其微的硝酸或硝酸鹽類，仍須藉由日常工作中的定期抽換水或濾床更新加以移除，以降低對於飼養對象體色表現、成長速度與正常生理之緊迫影響。

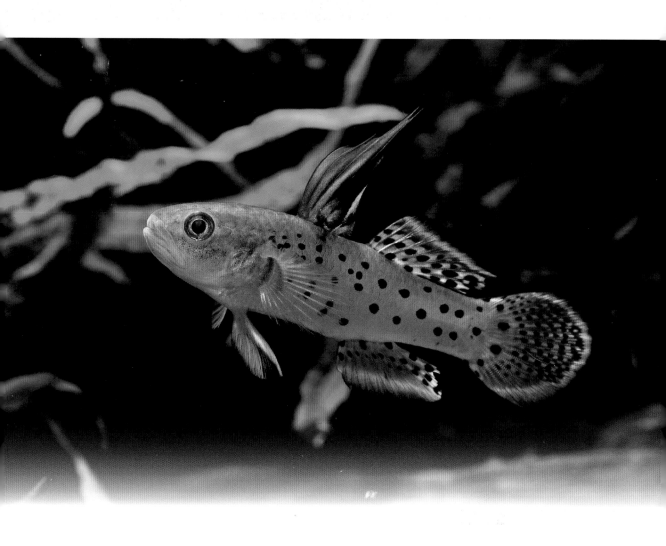

欲針對水中含氮廢物僅行有效管理，並降低可能對於生物造成之影響與毒害風險，建議必須分別由環境中承載生物量、投餵次數與頻度控管、及時移除缸中殘餌與生物屍體，以及定期清洗濾床或抽換水等日常管理工作著手，而一般所稱添加硝化細菌或是使用水質改善添加劑，則多僅為輔助或緊急處理下建議採取的策略；控制環境中適當的生物承載、妥善做好投餵管理、維持飼養環境穩定的生物濾床或活性底砂，以及定期的進行水體或濾床更新，方式徹底解決問題並避免風險的最佳策略。

其他水質參數

上述的水質參數介紹與相關控管建議，僅是針對在微型水槽飼養與管理過程中，相對重要或具優先順序的主要影響因子進行說明，其實一般應用於水域或養殖環境監控之水質參數，除涵蓋範圍同時包括物理性、化學性與生物性等因子外，同時眾多項目之綿密組成與其間交互關係之繁雜程

1. 對於長期生活在半淡鹹水交界水域的生物，鹽的添加就特別重要。圖為珍珠雷達
2. 面對汽水域魚類的飼養，可使用鹽度計來測量缸水中的鹽度比例（P／王忠敬）

度，往往非一般人所能理解並熟知，因此僅針對特定的水質項目，解釋其與生物及環境間之關聯，以及在日常管理排程中，如何藉由正確的測定與妥善處理，消弭可能存在的風險。當然，水質參數的測定、監控與調整管理項目，也多隨著飼養對象與棲地營造而有所改變，例如在以飼養南美小型加拉辛科、東南亞產迷鰓魚或是西非河產短鯛時，水體硬度與電導度（conductivity）便顯得相當重要；但若飼養對象之主要組成與棲地風格，是以河口、潟湖或是紅樹林等半淡鹹水（brackish water）區域為主，用以衡量一公斤水體中所含有多少克鹽分的鹽度（salinity；psu），便成為不可忽略的重要環境指標。由於飼養環境中的生物全時處於水域環境，而這些構成水體特性的水質參數，亦會隨著生物量、環境狀態與飼養者的日常管理操作，呈現出無時無刻布有持續變化的動態平衡，因此如何營造出適於生物需求及偏好的水質環境，同時又能在水體空間盡皆有限的微型飼養水槽中，藉由妥善的日常管理與維護進行管控，不但成為考驗飼養者在專業背景上的挑戰，換個角度，不也正是微型水槽在景觀欣賞之餘，最迷人的樂趣所在？

水質調控與日常管理

健康管理與病害防治

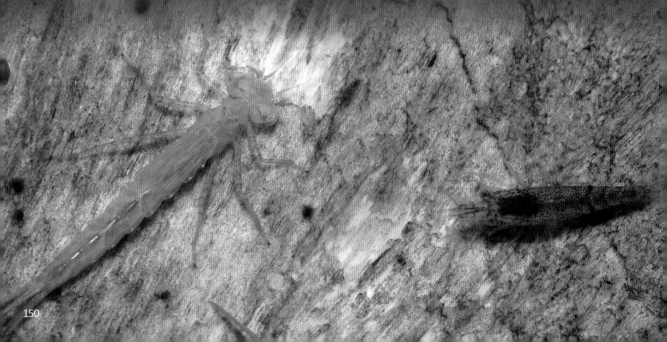

　由於多數水族愛好者並非水產養殖專業科班出身，因此對於其間飼養生物的一舉一動，多半來自日常管理過程中的近距離觀察，但卻因為飼養物種及品系數量驚人，因此要說能對每一種飼養物種有正確詳實的瞭解與認知，或是充分掌握生物與環境間的風吹草動，想必除非是以此作為職業或主要工作的人，方能在長時間的觀察與訓練下，擁有相關技能，否則往往必須當個體出現明顯虛弱或垂死，或缸中飼養生物死亡情況與數量日益嚴重之際，方會察覺其間異常，進而嘗試分別對種內或種間競爭、水質狀況或其他因素進行相關了解。許多飼養者總認為，當飼養個體出現疾病，或遭受感染而呈現虛弱或垂死狀，方是飼養活動受到限制，或可視作為該物種飼養，因為病原感染或疫病散播，而成為在結束前的一個必經過程；不過正確的態度，往往是當個體健康受到威脅，甚至是出現病原感染與疫病爆發之際，方是飼養活動的真正開始。因為在此階段，飼養者多必須花更多的心思與精神，同時在有限的時間內積極蒐尋相關資料，並藉由充分了解與妥善處置，方能讓個體擺脫病原糾纏，重新在環境中展現迷人風采。當然，並非所有結局都如此完滿，個體偶爾會因為病況沉痾而藥石罔效，或是因為疏於管理及錯誤處置，最終仍難以挽回，但是對於飼養者而言，在整個過程中，卻往往可以藉由日常管理的重新修正，以及實務經驗的操作訓練，提升本身的飼養技能。

1. 部分隨水草攜入缸中的水生昆蟲，往往對於飼養對象存在明顯的風險危害
2. 當個體虛弱、缺乏食慾或體表出現明顯病癥，建議能迅速尋求對策並旋即妥善處理

健康判定

　　其實針對飼養生物的健康判斷，應從選購飼養魚隻前，便在水族館或寵物店中展開，除了挑選外形完整、體色勻稱且與體型與性別具有相符表現的個體，其在環境中的活動力與攝食意願，以及與種內及種間個體的互動，也多成為判定個體健康的重要參考指標；除此之外，對於刺激多具有正確且及時的反應，以及不會無緣無故的出現靜止、呆滯或是在近水面處仿若失神般的漂遊，都是需要留意的重點。而對於個體的仔細觀察與判斷外，同時也應將檢視眼光擴及相同飼養環境中的其他生物，因為疾病的感染或爆發並非在所有生物上皆有同樣的進程與狀況，特別是部分病原會選擇特定種別作為攜帶者（carrier），而並不會造成任何因感染所導致的死亡；相對的如果有部分宿主對於特定病原具有相對較高的感受性（higher sensitivity），則極有可能隨生物或包裝水體，將特定病原移往飼養環境，並造成一定程度的危害風險。在健康判定上，個體、種內或種間以及物種與環境間的關聯，可視作用以評估的不同標的或層級；在針對個體的判定上，多須留意其體色、體表、各鰭基部以及鰭膜的完整狀態、眼睛是否白矇或缺失，以及體表黏液是否正常分泌，並不具有顯而易見的附著物、傷口以及外寄生蟲等。而種內與種間的互動，也可作為判定健康的重要依據，強勢個體多半只是種內或種間因在體型大小、掠食能力或空間競爭上具有相對優勢的投射表現，反倒要留意的是那些體色黯淡、聚縮於缸角或幽暗處，以及離群索居的個體，在處於劣勢的環境中，除會明顯降低個體的免疫力，同時增加對病原的感受性外，且多難以呈現正常穩定的生理狀態。而如果個體經常以體表磨擦環境介質、不時有突發性的顫抖或突衝，甚至是勉強的在水層中保持平衡或穩定，可能都顯示個體在適應水質環境或健康生理上，遭遇了程度不一的麻煩。

防檢疫與健康管理

　　雖然在水族館或寵物店中，店家或工作人員已經盡可能的為您作好銷售對象的防檢疫與健康管理，不過在網具或盛裝容器多有共用、撈取如此頻繁，且生物進出密集迅速的場所中，其實若以相對嚴苛的防檢疫觀點評估，往往存在相當的風險與疑慮；也因如此，除了在選購前建議不妨藉由密集與往復的仔細觀察，再三評估個體的活力與健康狀態，同時也最好能在購買後的入缸前，盡可能作好正確適當的防檢疫處理。首先希望在由水族館後回至放入飼養水槽前的過程中，不妨可藉由適當鹽度或低劑量的處理劑，對於包裝水體或是魚隻體表進行初步的消毒或減菌處理，其次，則須準備乾淨的容器與網具，使原包裝水體在密封狀態下漂浮於水面上達 30 分鐘，使其間生物充分達到溫度適應後，再將袋水與生物一同傾入容器中，藉由風管引流搭配調節閥滴流的對水方式，讓生物逐漸適應環境間的水質差異；不過最重要的，往往是用以包裝或運輸生物的水體，絕對不能回流至飼養環境之中。在對水過程中，一方面可以仔細觀察個體的行為，另一方面，則可在耗時 1-2 小時的溫和對水操作下，進行適當的消毒或檢疫處理。部分飼養者或許會在飼養缸之外，另行設置一個檢疫缸，用以作為新進個體檢疫觀察，或是罹病個體藥浴治療的隔離環境，不過對於向來以小巧精緻與生態造景為主要風格的微型飼養水槽，多難以承擔另外一個檢疫水槽的空間要求，但卻又無法因此忽視如果將生物直接移入飼養缸中，可能造成的疫病擴散與感染風險。因此建議最好能掌握以袋裝充氧密封或是對水過程，一併進行防檢疫管理；不過在實務管理上，也多須留意溶氧及個體可能躍出對水容器，甚至是水滿溢出等瑣碎操作問題。

1　**2**

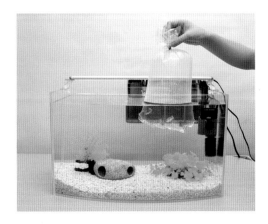

1. 剛購入的新魚，需使原包裝水體在密封狀態下漂浮於水面上達 30 分鐘，使其間生物充分達到溫度適應後，再開始進行對水動作（Ｐ／王忠敬）
2. 因持續低溫導致的水黴感染，可藉由簡易的藥浴處理配合調高水溫尋求改善

疾病造成原因與傳播路徑

　　造成疾病的原因，大致必須具備虛弱的宿主（host）、環境中存在病原（pathogens），以及不良的環境狀態；當然，在觀賞水族飼養上，不良的環境多半所指的即是異常的水質狀態，或是因不適當的種內或種間混養，而造成的生理緊迫、追咬、打鬥或殘食現象等。宿主、病原與環境，自來就被認定為造成疾病感染與散布蔓延的三項必備因子，不過隨著對健康生理與疫情的充分了解，近年來多加上了「失衡的營養狀態」的部分，確實，雖然在未有病原存在的同時，偏頗、缺乏或失衡的餌料投餵，仍然可造成諸如體色黯淡、虛弱及畸形等生理障礙，因此當這四點分別存在時，往往即代表著疫情擴散的風險，而四者同時存在或交集時，迅速爆發的疫情，往往便會成為必須及時處理的惱人問題。

　　發生於觀賞水族飼養中的病原，廣泛包括形態微小的病毒（virus）顆粒、種類與品系組成多樣化的各類細菌（bacteria）、真菌（fungi）與原生動物（protozoa），甚至還包含了可以肉眼直接察覺與辨識的大型體外寄生蟲。當許多人著眼於棘手的魚病處理問題，或是亟欲消弭已經察覺或鑑定的病原生物，相對的卻鮮少對於這類在感染宿主時多屬機緣性的病原生物以及其感

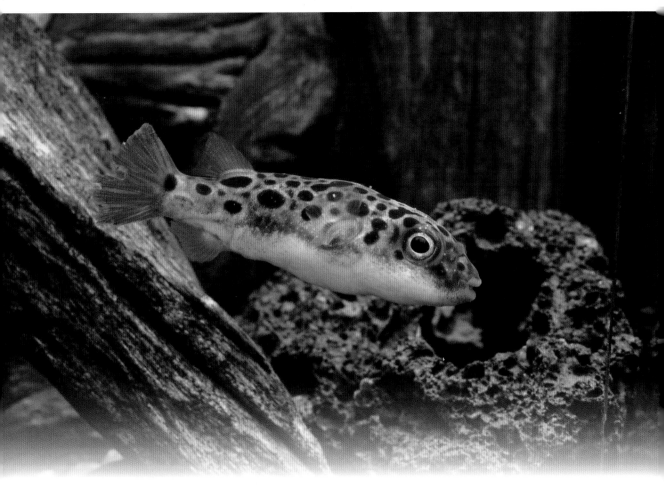

染途徑，稍加了解與認識；因為冒然以投藥處理病原生物，往往會連帶影響諸如水質、菌床以及飼養環境中的其他物種，牽動更複雜的關聯，但若能從感染或擴散途徑加以阻擋或遏止，方才是徹底消弭的治本策略。當提及飼養對象感染或罹病時，許多人總過分驚恐於病原生物的威力，而忽略了生物本身所具備的防禦能力，以及穩定環境所能給予生物的有力支持，因此一旦盲目的選擇並投用藥物，非但無法達成預期的治療目標，同時還往往在生物虛弱之際，加諸更大的生理緊迫。因此在罹病初期，建議最好能以支持性療法代替冒然投藥，同時發現病原入侵與造成散播的途徑，加以阻斷以消弭存在風險。維持水質穩定、略為提升環境溫度與暫停數日的投餵，多是正確的處理策略，其次則須仔細觀察並找尋病原感染的途徑；一般而言，新進個體攜入、隨生餌或活餌傳播，長時間的惡劣水質以及個體先因為出現種內或種間之明顯競爭、打鬥或追咬後，於各鰭、眼球與體表出現開放性傷口後，進而造成病原生物的入侵與傳播，多為飼養環境中造成生物罹病的主要途徑，因此飼養者只要妥善控制水質、確實做好新進個體防檢疫處理，並慎選清潔乾淨的餌料來源，多半便可大幅降低機緣性的感染。此外在許多研究報告中指出，諸如部分燈眼鱝、小型鯉科、絲腹

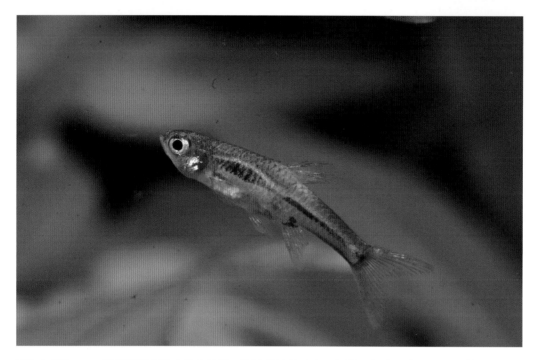

1 ┃ 2
1. 罹患初期白點病的金娃娃,應該盡速拉高水溫並投入粗鹽及白點病治療藥物(P∕王忠敬)
2. 霓虹燈病(俗稱燈科症)時常發生在小型加拉辛或小型鯉科身上。發現罹病個體應盡速撈除以降低傳染給其他健康魚隻的機率(P∕王忠敬)

鱸或是少數溫帶性觀賞魚類,多是特定病毒傳播的攜帶者或高感受群,因此若能降低或避免相關接觸與混養,也多能對飼養環境之疫情防治具正面助益。

疾病診斷與初步處理

國際動物衛生組織(Office international des epizooties, OIE)將水生動物疾病檢測與用藥處理,劃歸於獸醫領域,影響所及,除食用性水產品繁養殖過程中之疾病檢測、疫情確認與通報,以及投藥建議,必須由具備獸醫資格之專業人士完成外,同時在觀賞魚之用藥處理上,也曾造成國內消費市場一陣不小困擾。其實換個觀點,若能在飼養過程中隨時留意,並準確掌握疫情爆發初期的蛛絲馬跡,何須等待最後才採取投藥此一不得不的選擇,而是在發現生物稍有異恙時,便可迅速加以處理。病毒性的感染,多會在短時間內造成明顯死亡,同時在處理策略上多藥石罔效;然而好發於體內的病毒性感染,則除形成結節或肉芽腫外,往往是慢性且不一定嚴重損及性命安全的感染症狀。細菌性的感染則分別發生於體表與體內,典型的體表感染多以出血、紅腫或潰瘍(ulcer)為主,多可藉由自病灶處採樣或血液培養見到單一

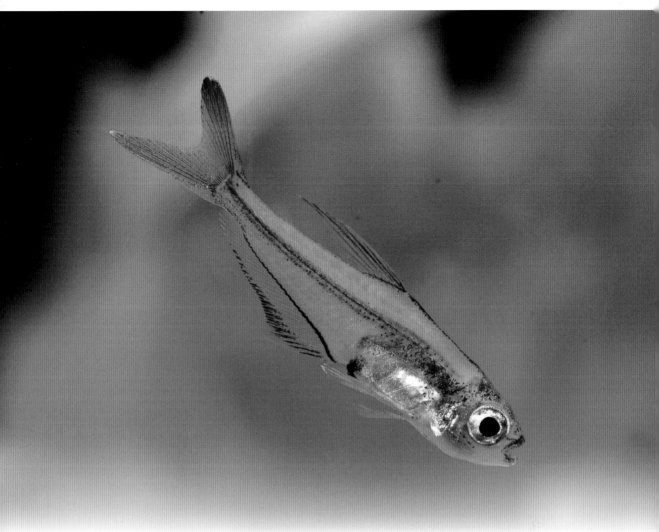

的菌落組成；而體內感染則可能出現於各臟器間，例如常見的腹水或腸水，不過當發現個體腹部腫大時，多必須確認究竟是營養性障礙所造成的相關疾病，或是真由水體或餌料攜入造成相關感染。在疾病的處理策略上，往往須針對病情或感染風險的輕重緩急，設定不同的處理順序，例如經常在小型加拉辛科、南美與西非短鯛中可見到的多發性或多重性感染，往往混合了病毒、細菌以及原生動物，而若長期處於不當的投餵管理與水質環境下，還多呈現明顯緊迫生理與營養失衡的窘況。建議須針對細菌性感染進行處理，而諸如駝形線蟲、六鞭毛蟲或其他病原性原生動物之寄生或感染，則不妨可在穩定的飼養環境支持下，安排於後續處理程序。好發於微型飼養水槽中物種的原生動物感染，大致脫離不了原蟲與線蟲，同時好發對象除卵生或卵胎生鱂魚、短鯛、小型加拉辛科、美鯰與吸甲鯰外，還往往會藉由部分無脊椎動物散布傳播。遭逢體外寄生之宿主，多半會有搔癢、不斷抖動，或以體表磨擦環境介質外，在嚴重感染時還多伴隨體表明顯出血性傷口或潰瘍；而體內寄生雖無從由外觀直接察覺，但卻可觀察

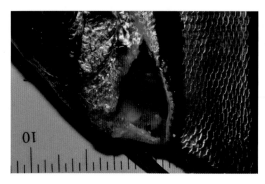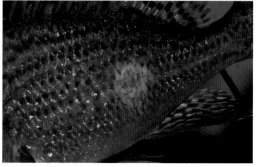

| 1 | 2 | 3 |

1. 如果發現透明系燈魚體色開始發白，表示牠們正處於緊迫或健康不良的狀態，若環境未經改善，很快就會呈現如圖中俗稱 "天國白" 的瀕死癥狀（P／王忠敬）
2. 飼養管理需留意可能隨個體或生餌投餵所造成的體內蟲感染
3. 體表明顯的出血或潰瘍，多來自機械性傷害或寄生蟲騷擾後的細菌性感染

到個體日漸消瘦的體型，不但體色黯淡無光，甚者還可以在肛門處見到伸展的蟲體，或是伴隨引發諸如腹部明顯腫脹或腹水等病癥；即便個體仍會零星索餌攝食，但卻難以抵擋仍持續消受的外觀，以及出現背脊兩側向內凹陷、體態異常或畸形，以及持續死亡等現象。

投藥準則

當依循正確步驟，經由資料收集、比對、詢問與仔細觀察，獲得投藥建議後，重要的並非是比較藥品來源的廠牌、價格與使用形式，而是必須在投藥前，掌握適時、適性與適量的要件；同時充分了解投藥後可能產生的副作用與風險，也有助於飼養者進行正確妥善的疾病治療。正確選擇投用藥物種類，搭配經仔細計算的使用濃度與規範使用方式，及時對罹病個體進行或以口服、藥浴或注射等不同給藥途徑，並隨時掌握水質狀態與生物反應，方能充分發揮藥物療效。飼養者必須知道藥物與毒物多為一體之兩面，而其產生之殺滅、阻斷或是移除等效果，往往在空間有限的微型水槽中，益顯其效果威力，好的方面是多有經濟節約且具明顯效果之表現，但被凸顯的風險隱憂，卻往往是有限水體下，明顯削弱的緩衝能力，以及相對脆弱的環境菌相或生物濾床。此外，在使用特定藥物時，也必須留意其對於水生植栽或無脊椎動物的影響甚至傷害，有些化學物具有光分解特性，但如福馬林（formalin, 25-27% 甲醛）等特定種類，卻會因為光照而益顯其毒性，或是處理過程中會造成水體 pH 值明顯震盪，以及溶氧迅速降低等等問題，皆需被考慮在藥物使用的規範與注意事項之中。

健康管理與病害防治

AQUARAMA 2015

第十四届新加坡国际观赏鱼
及水族器材展览会

世界最专业的水族展览平台

2015年5月28 - 31日
新加坡新达城
会展中心

www.aquarama.com.sg

主办机构：
UBM

同期举行
 PET ASIA 201
第五届亚洲宠物
及配件展览会

観賞魚用
日本制

日本動物用藥株式會社

動物藥入字第06794號

250ML　　150ML

歐格林 (液劑)
GREEN F Gold liquid

近年魚病問題日益引人注目。其中一種重要的魚病就是產氣單胞菌屬（genus Aeromonas）所引起的穿孔病。穿孔病的初期症狀是數枚魚鱗變紅腫。然後隨著病情發展，魚鱗脫落，露出筋肉，魚體出現穿孔。本製劑能有效治療由產氣單胞菌屬（genus Aeromonas）造成的細菌性感染症（穿孔病）。水草缸安心使用。

效能・適應症：觀賞魚：治療惡喹酸（Oxolinic acid）感受性細菌造成之魚類疾病，如產氣單胞菌屬（genus Aeromonas）造成的穿孔病早期治療及穿孔病的治療。

綠格林 (散劑)
NEW GREEN F

動物藥入字第06792號

35GM/瓶　　5GM×3包

飼育觀賞魚最好的方法是進行良好的日常管理使魚兒不生病。若出現魚兒生病，儘早發現進行適當處理則非常重要。本製劑能有效治療觀賞魚（金魚、錦鯉和熱帶魚等）的白點病、爛尾病、水黴菌病、外傷及細菌性感染症。請將本製劑直接投入飼育水，對病魚進行藥浴。

效能・適應症：觀賞魚：治療白點病、爛尾病、水黴菌病、外傷及細菌性感染症。

動物藥入字第06796號

200ML　　100ML

綠格林 (液劑)
GREEN F Liquid

本製劑能有效治療觀賞魚常見的白點病、爛尾病、水黴菌病及外傷。此類病發病初期如不進行及時治療 引起不可挽回的後果。務必注意早期發現早期治療。使用本製劑時請嚴守使用方法正確使用。

效能・適應症：觀賞魚：治療白點病、爛尾病、水黴菌病及外傷。

滅白點 (液劑)
GREEN F CLEAR

動物藥入字第06797號

120ML　　60ML

白點病在觀賞魚疾病中屬最為常見疾病。白點病是白點蟲（Ichtyophthirius multifiliis）寄生在觀賞魚的體表、鰭和鰓等而產生的纖毛蟲病。與其他寄生蟲病相比，白點病發病很快。常常從初期症只需一晝夜幾乎所有的魚都會受到無數白點蟲感染。所以注意早期發現早期治療非常重要。本製劑是對飼育水不著色的白點病治療劑。請將本製劑直接投入飼育水，對病魚進行藥浴。本劑無色，水草缸安心使用。

效能・適應症：觀賞魚：治療白點病。

敵白點 (液劑)
Methylene Blue 水溶液

200ML

白點病在觀賞魚疾病中屬最為常見疾病。白點病是白點蟲（Ichtyophthirius multifiliis）寄生在觀賞魚的體表、鰭和鰓等而產生的纖毛蟲病。與其他寄生蟲病相比，白點病發病很快。常常從初期症只需一晝夜幾乎所有的魚都會受到無數白點蟲感染。所以注意早期發現早期治療非常重要。

動物藥入字第06793號

效能・適應症：觀賞魚：治療白點病、爛尾病及水黴菌病。

敵蟲定 (散劑)
REFISH

動物藥入字第06795號

100GM　　40GM

近年魚病問題日益引人注目。其中一種重要的魚病就是外部寄生蟲（錨蟲・魚蚤）。這些寄生蟲寄生於體表，不僅使魚體衰弱，寄生部的傷口還可能會引發細菌和黴菌等二次性感染，加重病狀甚至使魚致死。本製劑能有效驅除寄生於金魚、錦鯉等觀賞魚上的錨蟲・魚蚤等。在防止寄生蟲對觀賞魚產生的為害之同時，亦治療二次性細菌感染。請將本製劑直接投入飼育水，對病魚進行藥浴。

效能・適應症：觀賞魚：驅除錨蟲和魚蚤及治療細菌性感染症。

敵菌定 (液劑)
AGUTEN

動物藥入字第06798號

250ML　　100ML

本製劑能有效治療觀賞魚常見的白點病、爛尾病及水黴菌病。此類病發病初期如不進行及時治療可引起不可挽回的後果。務必注意早期發現早期治療。使用本製劑時請嚴守使用方法正確使用。水草缸安心使用。

效能・適應症：觀賞魚：治療白點病、爛尾病及水黴菌病。

日本動物用藥株式會社

Tekho Marine Biotech

總代理
德河海洋生技股份有限公司
TEL: 886 6 3911 200 FAX: 886 6 3911 205
E mai: tekhoco@ms67 hinet net

經銷商
瑞亞生技有限公司
Fortune Biotechnology Co., Ltd.
TEL:02-25962990 FAX:02-25962995

翼龍LED

專利生物光譜晶片

水草健康強壯成長 | 海水軟體健康強壯成長

告別傳統RGB：集成晶片單顆5w的超強威力。
品質保證：台灣上市公司燈珠，壽命最長可達3萬小時。
超強穿透：如太陽光超強穿透率。
太陽光譜：強化光合作用的太陽光譜。

升高收納腳架：可隨意升高收納腳架。

專利四晶體晶片

超強防水系統

水草修整工具架

可隨意升高收納腳架

水草白光					
長度	30cm	45cm	60cm	90cm	120cm
瓦數	13W	27W	40W	54W	81W

海水藍光			
長度	30cm	45cm	60cm
瓦數	13W	27W	40W

IPX4 ⊖ CE ♨

惠弘水族開發有限公司
http://www.hueyhung.com.tw

廣州統發水族科技有限公司
http://www.tongfaaqua.com

HUEY HUNG

臺灣總公司：台中縣太平市
太平路 685 號
Email:hh@hueyhung.com.tw

廣州展示部：荔灣區花地灣越
和花鳥市場 A02-03
Tel：020-8152-9850 Fax：020-8162-8327

上海展示部：普陀區真北路
2299 號真博花市東區 49-52
Tel：021-5278-8150 Fax：021-5662-2551

北京展示部：朝陽區十裡河
橋南雅園國際市場 A3-A4
Tel：010-6763-2319 Fax：010-6763-9238

www.up-aqua.com

3C Series
Special designed for nano tank

3C夾燈

3C available

PRO-LED-N17
for 25cm tank below

PRO-LED-N25
for 30cm tank below

超薄設計，美觀大方 •
採用高亮度LED燈泡 •
節能省電 •
環保 •
壽命長 •

R31589 F min.15mm

已通過台灣安規認證

- Slim design that provides a elegant style.
- Adopt high luminance LED lamp.
- Energe saving.
- Environmentally friendly.
- Long life.

雅柏

上鴻實業有限公司
UP AQUARIUM SUPPLY INDUSTRIES CO., LTD.

大陸：TEL：+86-020-81411126 (30) FAX:+86-020-81525529
QQ： 2696265132 e-mail：upaquatic@163.com
台灣：TEL：+886-2-22967988 FAX:886-2-22977375
http://www.up-aqua.com e-mail：service@up-aqua.com

ULTRA WHITE GLASS

Back to nature, enjoy in your daily life.

www.up-aqua.com

四合一
超白缸組
TK-UW-S41
5mm

22

TK-UW-S41-22
22×15×18cm

26

TK-UW-S41-26
26×17×20cm

30

TK-UW-S41-30
30×20×22cm

35

TK-UW-S41-35
35×23×25cm

上鴻實業有限公司
UP AQUARIUM SUPPLY INDUSTRIES CO., LTD.

大陸：TEL：+86-020-81411126 (30) FAX：+86-020-81525529
QQ：2696265132 e-mail：upaquatic@163.com
台灣：TEL：+886-2-22967988 FAX：886-2-22977375
http://www.up-aqua.com e-mail：service@up-aqua.com

淡水微型水族箱
Nano! Green Tank!

作者　黃之暘

攝影　黃之暘 王忠敬

發行人　吳智謀

總　編　黃裕基

主　編　王忠敬

發行所　德河海洋生技股份有限公司

地　址　台南市安平區世平路 136 號

電　話　(886-6) 391-1200

傳　真　(886-6) 391-1205

客服部電子信箱　tekho@tekho.com.tw

網　址　www.tekho.com.tw

法律事務顧問　聲威法律事務所

製版印刷　榮嘉彩色製版

　　　　　宜尚彩色印刷公司

服務電話　查書 / 補書 / 改址 (06) 391-1200

每本定價　台幣 NT$ 600 元

　　　　　104 年 4 月 初版

淡水微型水族箱 / 黃之暘作 . -- 初版 . -- 臺南市：德河海洋生技，民 104.04

　面；　公分

ISBN 978-986-89601-1-4(精裝)

1. 養魚

438.667　　　　104007889

U0136623